原點

西洋
美術欣賞

Art history with a formula

有配方

主編——龍念南

編著——Color 爽

目
次

CONTENTS

樂觀，啓程
—— 寫在前面的話

龍念南｜文

　　親愛的讀者朋友們，你們手裡的這本《西洋美術欣賞，有配方》不是一本生澀的學術著作，而是一位引領你走向視覺藝術世界的可親的朋友。

　　我從事美術教學工作已有四十餘年了。在我看來，「向美」的藝術之路上，最重要的莫過於「樂觀」和「啟程」。

　　「樂觀」，就是高高興興地觀看。人類歷史長河中誕生了無數珍貴的文化遺產，我們如何更好地分享？浩瀚的宇宙給人們帶來無限的奇思妙想，我們如何更好地體會？觀看有趣的圖畫是最好的方法之一。因此，我們以西方文化發展的視覺線索為切入點，感悟由有趣的畫面形成的歷史，感受人類精美的文化與豐富的想像。

「啟程」，就是找到觀看的線索。藝術發展的進程千頭萬緒，藝術作品的樣貌千奇百怪，讀者們該從哪裡開始呢？這時候，獲得一些具有啟發性的線索就很重要了。因此，我們在介紹有趣畫面的同時，會給出這樣或者那樣的「配方」作為線索。慢慢地，你們就能自主發現藝術背後的規律和祕密，並更為自如地徜徉在視覺藝術的世界裡。

親愛的讀者朋友們，欣賞藝術作品其實一點也不難！當我們在看的時候，就已達到了第一個層次——觀賞；當我們帶著激情，帶著熱愛，高高興興地，「樂觀」地去看，就達到了第二個層次——欣賞；當我們在觀賞和欣賞中融入自己的所思所想，並主動探求更多的訊息啟發和呈現自己的所思所想時，就已經｜啟程｜奔向更高層次——鑑賞了！

在藝術進階之路上，我們先從西方藝術史開始，因為其線性發展的過程比較有利於初學者理解和把握。在內容編排上，我們安排了盡可能多的作品，力求讓讀者擁有較為廣闊的藝術視域；同時在作品名稱之外，刻意地隱去了一些其他訊息，希望讀者們直面作品帶來的情緒和感受，而不被過多的「身外物」所干擾。

親愛的讀者朋友們，世界廣闊，藝術美妙，值得用一生來體味。希望你們保持「樂觀」，在藝術中感受快樂；一起「啟程」，走向更廣闊的藝術天地！

PRIMITIVE
ART

第一章 原始藝術

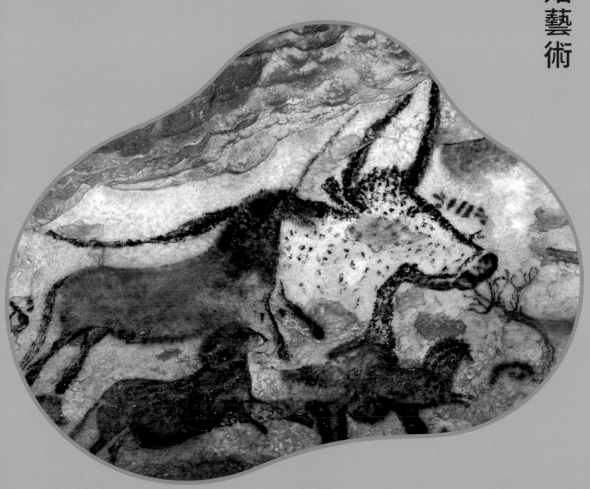

CHAPTER 1

觀察與思考

生存的勇氣與想像力

　　大約三、四萬年前，在一次冰河時期的末期，現在歐洲的大部分地區整年都比較寒冷，人們一小群一小群地生活在山洞裡。想像一下，他們平常會做些什麼呢？

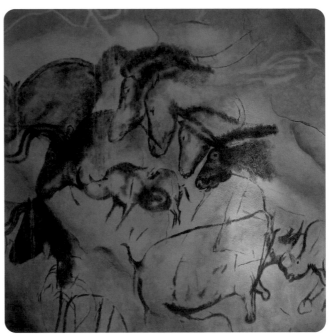

▲法國肖維岩洞（Grotte Chauvet）發現的壁畫（約西元前3萬2千～3萬年）
◀德國史塔德爾岩洞出土的《獅子人雕像》（Lion-Man of Hohlenstein-Stadel）（約西元前4萬～3萬5千年前）

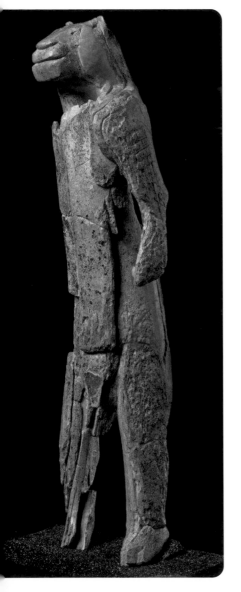

- 兩者有何相似之處呢？
- 你認為生活在那麼多年前的人們為什麼要創作這樣的「藝術作品」呢？

走進
原始藝術

舊石器時代　**Paleolithic**
西元前 3 萬～前 1 萬年

代表作

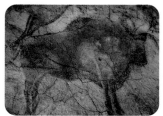

《野牛圖》，西班牙阿爾塔米拉洞穴壁畫（Altamira Cave Painting）

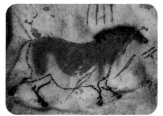

《中箭的馬》，法國拉斯科洞穴壁畫（Lascaux Cave Painting）

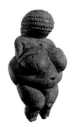

《維倫多夫的維納斯》（Venus of Willendorf），奧地利維倫多夫地區出土

中石器時代和新石器時代　**Mesolithic & Neolithic**
西元前 1 萬～前 5 千年

代表作

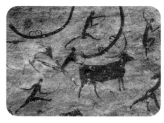

《拉文特岩畫》局部（The rock paintings of Lavant），西班牙

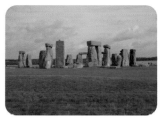

《巨石陣》（Stonehenge），英國

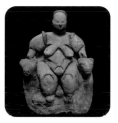

《加泰土丘大地女神》（Seated Woman of Çatalhöyük），土耳其

> !　也許經過激烈的搏鬥，他們戰勝了野獸，把野獸的骨頭做成了長矛、骨針、箭頭、刀片……
> 也許他們會聚集在火堆旁，分享打獵時的見聞，於是在洞穴深處，有人拿著有顏色的石頭和炭棒把看到的動物畫在了牆上……
> 也許打獵前他們會有一個為獵人壯膽的儀式，所有人都在期待英雄帶著獵物凱旋……

總之，在那個被冰雪覆蓋、還沒有文字的時代，原始人類所做的大多數事情都是為了讓自己活下來，而原始藝術就是他們的勇氣與想像力的旁證。

經典作品欣賞

《野牛圖》

創作時間｜約西元前 1 萬 2 千～1 萬 5 千年前
作品類型及大小｜壁畫，全長 195cm
發現地點｜阿爾塔米拉山洞，西班牙

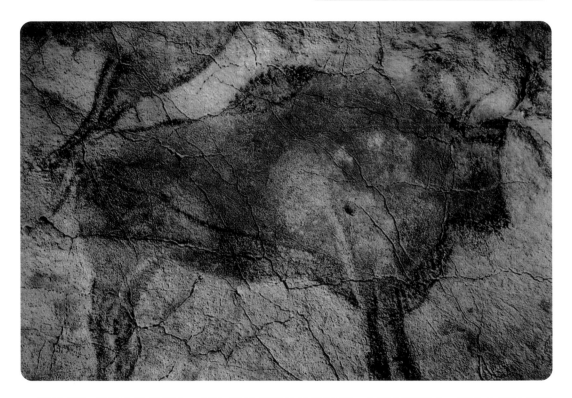

　　《野牛圖》採用先塗畫顏色、再勾勒輪廓線的技法繪製。在這幅壁畫中，野牛身體比例精準，輪廓線條粗獷，展現出極強的藝術表現力。色彩搭配與執筆技巧，體現出史前人類描繪動物的嫻熟，自然帶來了繪製成果的逼真感。原始藝術的美感和魅力帶給觀者無限遐想。

　　雖然原始時代的藝術不單純是為美而生的，但這並不代表這時的作品沒有審美性。例如這個作品，雖然是在距今已有一萬多年的舊石器時代的一個洞穴遺址發現，但仍然顯示出一種力量的美。這頭紅色野牛的外形充滿了概括性，畫面中的直線營造了野牛的硬朗造型和力量感，再加上圓瞪的雙眼，似乎在告訴看到它的人：「我生氣了，不要惹我！」

《獅子人雕像》

創作時間｜約西元前 4 萬～3 萬 5 千年前
作品類型及大小｜象牙雕塑，高 28cm
收藏地點｜烏爾姆博物館（Ulmer Museum），
德國

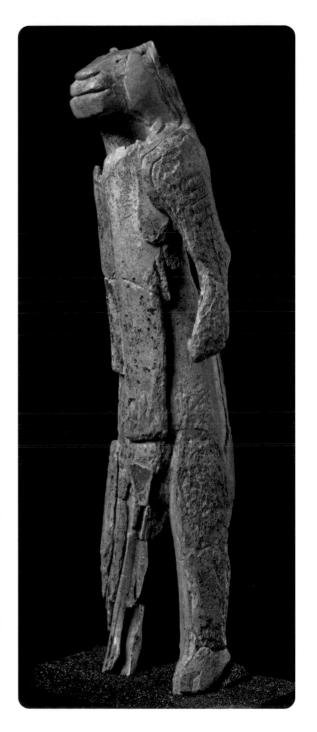

　　討論了前文提出的問題，你能猜出這
個 28cm 高的《獅子人雕像》是如何誕
生的嗎？我想人類中一定出現過這樣的
人，他把猛獁象的牙雕刻成有獅子頭的
人，並握在手裡，似乎想要擁有獅子的
力量，來戰勝世界上所有的動物，給他
的家人們帶來源源不絕的食物。這就是
一種為了活下來而產生的想像力。

　　這座用象牙精心雕琢的《獅子人雕像》
已經踏過了近四萬年的歷史長河，屬於
動物形雕塑作品，是全世界最古老的雕
塑作品之一。

　　它的造型很明顯是個站立的人形，雙
足著地，頭顱是貓科動物的形象，所以
整體是半人半獸的虛擬形態。將人與獸
組合在一起，或許說明《獅子人雕像》
在舊石器時代早期人們的生活中占據了
非同小可的地位。

藝術配方

1 先塗色，後勾線。

2 線條具體，有深淺虛實的變化。

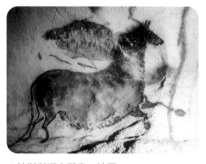

▲拉斯科洞穴壁畫，法國
▼拉斯科洞穴手印壁畫，法國

　　這是一匹輕鬆奔跑的馬，外形清晰且有力量感。但與前面那幅《野牛圖》不同的是，這匹馬使用了飽滿的圓形，採用先塗色、後勾線的方法繪製，並且有的線條顏色深且清晰（實），有的線條顏色淺且模糊（虛），還有明顯的虛實變化，而且馬的後背也用有顏色深淺變化的線條進行了有層次的刻畫。

　　壁畫上的每一隻手都代表著一個原始人。牆壁上的手印大多為左手，科學家推測是，原始人常用右手噴塗、左手做樣板，因此留下的手印都是自己的左手。

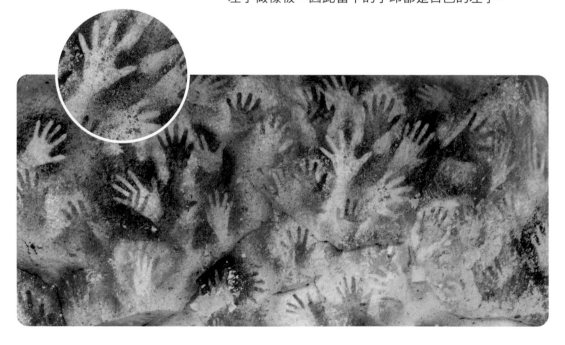

③ 畫出與自己的生命最相關、最重要的東西。

④ 概括的邊緣形狀。

舊石器時代因自然環境的限制，人們無論是繪製人還是動物，都採用了相似的技巧。其中這幅有「斑點馬」圖案的壁畫，也是一幅早期人類繪畫作品。有科學家認為，在二萬五千年前的歐洲西部，也許真的存在這樣一種身上布滿斑點的遠古馬種。

斑點馬和人手，佩赫·梅爾（Pech-Merle）洞穴壁畫，法國

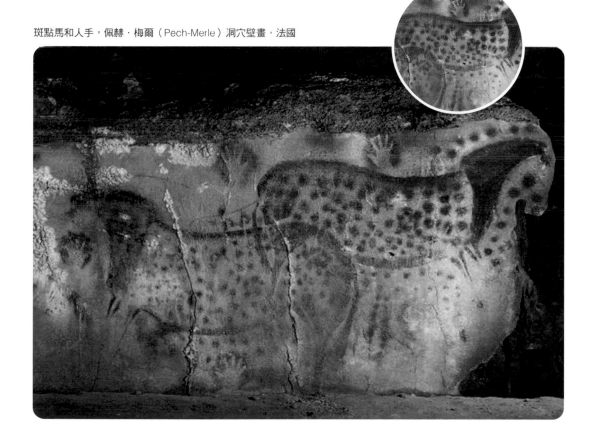

通過前面這些作品，我們似乎能感受到原始時代的人類，真的把這些動物當成了與生命不可分割的物像來表達。這些動物是他們生存最重要的「夥伴」，他們很明顯沒有隨意地刻畫它們，而是用眼睛仔細地觀察，用炭筆認真地勾勒，相信在畫之前還會琢磨或者思考用什麼樣的線條來表達它們的狀態（比如今天人們普遍感覺用直線概括會使動物有力量感，用弧線概括會使動物顯得豐滿和輕盈）。原始藝術告訴我們，藝術的產生是人類脫離動物狀態的重要標誌之一，藝術使得人類可以表達期望，獲得面對外部世界的精神力量。

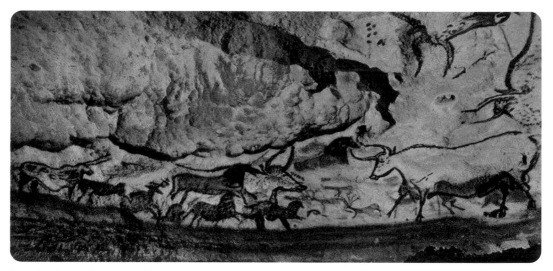

「公牛大廳」（左牆），拉斯科洞穴壁畫，法國

神奇的「公牛大廳」

　　位於法國的拉斯科洞穴裡，有著經歷過一萬五千到二萬年風霜的洞穴壁畫。1940 年，四個孩子偶然發現了這個洞穴，洞穴於八年後對公眾開放。

　　洞穴中的「公牛大廳」足有 19 公尺長、5.5 ～ 7.5 公尺寬，所以被稱為「大廳」。洞穴上方畫有形態不一的各種動物，其中最為靈動的是野牛。

　　其實，原始藝術產生的目的不是呈現美好，更多是讓人們獲得一種力量來戰勝恐懼和饑餓……原始人類所畫的每一個圖像對於他們來說都是最重要的，代表著大家共同的期望。

ANCIENT EGYPTIAN ART

CHAPTER 2

觀察與思考

為永恆生命喚回曾經記憶

　　原始藝術距離我們今天的生活已經十分遙遠，然而古埃及藝術卻像「老師」一樣，把藝術傳給了古希臘、古羅馬……直至現當代。所以，相比於原始藝術，古埃及藝術與我們的生活關係更緊密。

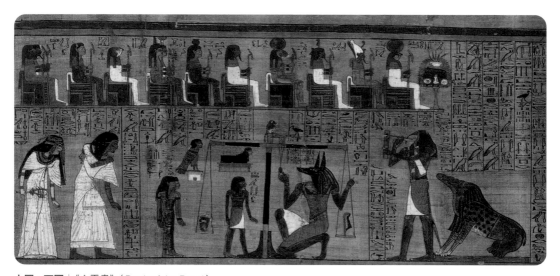

上圖、下圖｜《亡靈書》（Book of the Dead）

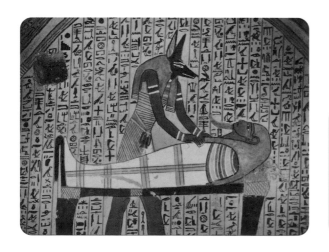

？

這兩幅畫都來自古埃及的《亡靈書》，畫面中的一些人物為什麼長著人的身體，卻有著動物的腦袋呢？

走進古埃及藝術

● 中石器和新石器時代　Mesolithic & Neolithic
西元前 1 萬 ～ 前 5 千年

代表作

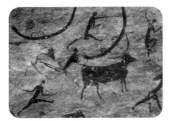

《拉文特岩畫》局部，西班牙

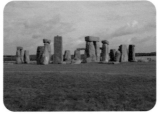

《巨石陣》，英國

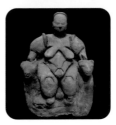

《加泰土丘大地女神》，土耳其

● 古埃及時期　Ancient Egypt
西元前 4 千 ～ 前 332 年

代表作

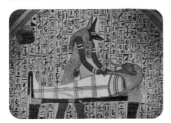

《亡靈書》

《赫西拉墓門木刻》
（Hesy-Ra）

《內巴姆墓壁畫：花園》（Pond in
a Garden: Tomb of Nebamun）

> ❗ 想必你已經留意到，古埃及藝術作品裡有一些人物是「獸首人身」的形象，這是怎麼回事呢？原來，「鷹」代表太陽神、「豺」代表死神……這些形象代表著不同的神。

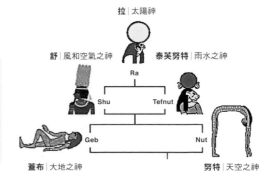

拉｜太陽神
舒｜風和空氣之神　泰芙努特｜雨水之神
Ra
Shu　Tefnut
Geb　Nut
蓋布｜大地之神　努特｜天空之神

經典作品欣賞

《亡靈書》

創作時間｜西元前 1 千 3 百年～前 1 千 2 百年前
作品類型及大小｜莎草紙，長 240cm
收藏地點｜大英博物館（The British Museum），英國

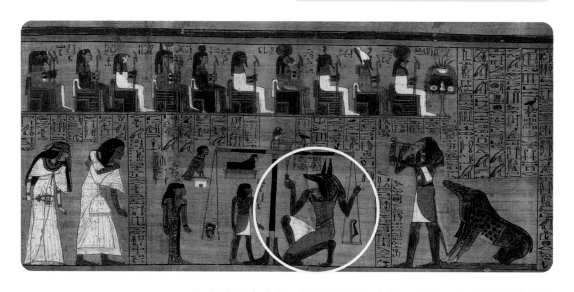

阿努比斯（Anubis）｜死神

在古埃及文化裡，現世只是生命的一部分。人的生命是永恆的，人的肉體和靈魂是可以分開的。人在現世要順從神的意志，來世才能過上更好的生活，而法老就代表著神的意志。在這樣的文化裡，金字塔和木乃伊產生了。古埃及人認為，金字塔高聳入雲，可以幫助死去的法老更好地升天；而長久不會腐爛的木乃伊，則是為法老的來世準備的肉身。金字塔裡還有大量的壁畫和文字，它們記錄著這位法老一生的故事，這樣等法老回來後，他就能瞭解自己在人世間都做過什麼事情，喚回曾經的記憶。

不知你有沒有注意到，畫面中各個人物的大小是不同的，其實這代表著他們不同的權力和地位。人物越大，代表他的地位越高、權力越大。這樣一來，畫面的主人公就會很突出，更加一目瞭然。

我們從《內巴姆墓壁畫：花園》，可以看到墓主內巴姆生前宅邸花園的景致。畫面中有一個俯視視角下的池塘，裡面的魚和鴨子都是從側面展示的，周圍的樹都是躺倒的，似乎只有這樣畫才能展現出它們最完整的樣子。你第一眼看到一定覺得很奇怪，為什麼池塘是俯視的效果，水中的魚和鴨子是平視的效果，池邊的樹卻是展開式的效果？這根本不是從一個固定的視角可以看到的景象呀！有一種觀點認為，這一時期的繪畫並不在意成像的規律，人們不是在畫「看見的」，而是在畫「知道的」，即所謂的「畫知不畫見」。

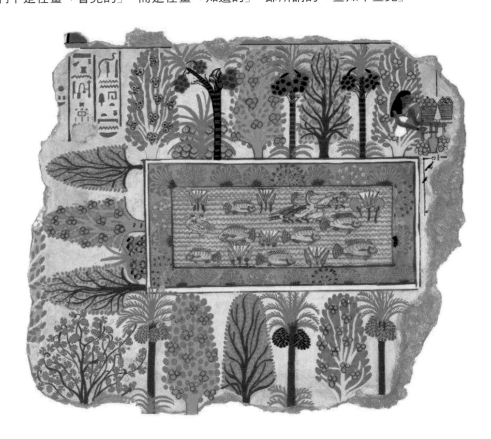

《內巴姆墓壁畫：花園》

創作時間｜約西元前 1 千 4 百年　　大小｜64cm × 74.2cm
發掘地點｜埃及底比斯（Thebes），內巴姆墓　　收藏地點｜大英博物館，英國

藝術配方

1 造型符號化。

2 正面律，畫出不同視角的「真實」。

古埃及壁畫

圖坦卡門墓壁畫

在畫神的時候，古埃及人常常會畫出側面的臉、正面的眼睛、側面的腿和正面的身體，這種奇怪的人物組合方式，大量存在於古埃及壁畫中，我們稱之為「正面律」。

圖坦卡門陵墓屬於一位年輕的埃及法老——圖坦卡門（Tutankhamun），他曾在金雕御座上管理古埃及。

《亡靈書》

3 人物大小對比強烈。

4 配上文字說明。

在古埃及時期，法老擁有至高無上的權力，這在浮雕和壁畫中有直觀的體現。所以我們如今熟悉的古埃及王室陵墓中的浮雕與壁畫，在其誕生之初並不是為了讓人們欣賞的。

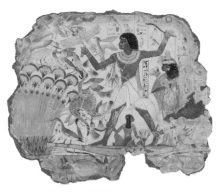

《內巴姆墓壁畫：獵鳥》（Fowling Scene）

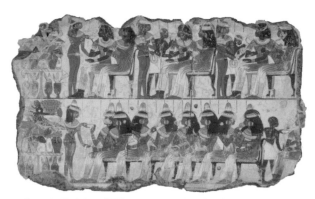

《內巴姆墓壁畫：盛宴》（Banquet，上半部分）

《赫西拉墓門木刻》

《古埃及大祭司雕像》

對於正面律，人們有不同的理解。有的人認為，古埃及人還不具備把人物畫得十分逼真的能力，只能像畫兒童簡筆畫一樣去表現人物。還有人認為，古埃及人是從最具特徵的角度去表現事物的「真實」，比如從頭部的側面最能看清楚一個人的樣子，眼睛要從正面才能看完整，軀幹上半部從正面看最好看，手臂和腿則要從側面才能看清楚動作。所以，古埃及藝術中的人物造型，就變成了這樣有側面又有正面的組合。

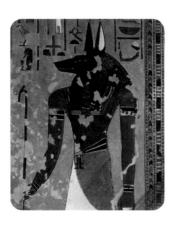 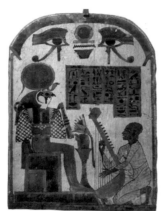 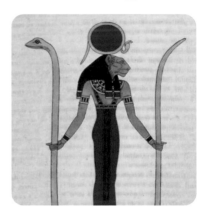

上面三幅圖分別表現古埃及的哪位神祇？

　　在古埃及，藝術家為法老和神創作，遵循著一套嚴格的法則，包括：

● 每一個埃及的神都有嚴格的符號規定——太陽神（鷹）、死神（豺）、雨神（母獅）等；

● 遵循正面律；重要的人物要大；

● 要把真實存在的都畫出來；

● 畫面上要有文字說明，把事情記錄下來。

　　遵循這些法則，你也可以創作出具有古埃及藝術特色的作品。

解答（從左到右）：死神「阿努比斯」，太陽神「拉」，雨神「泰芙努特」。

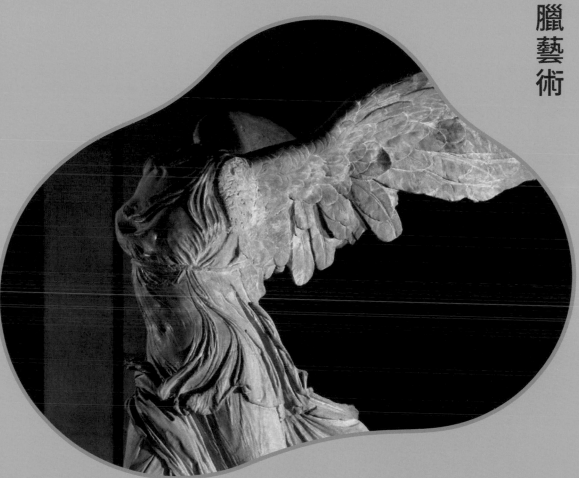

ANCIENT GREEK
ART

第三章　古希臘藝術

CHAPTER 3

觀察
與思考

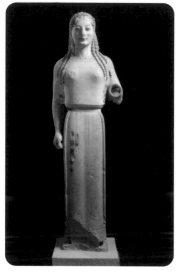

《穿披肩的少女》（Peplos Kore）

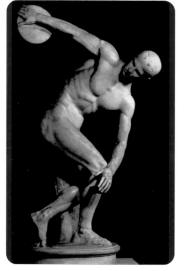

《擲鐵餅者》（Discobolus）

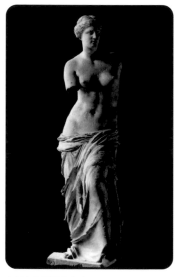

《米洛的維納斯》（Venus de Milo）

● 這三個雕塑都是古希臘時期的代表性作品，它們之間有什麼區別呢？

● 這三件作品的寫實程度有什麼不同？對細節的刻畫都是怎樣的呢？

走進古希臘藝術

古樸時期　the Archaic Age
西元前 8 世紀～前 6 世紀

代表作

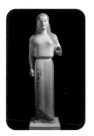

《穿披肩的少女》

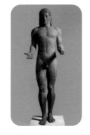

《青年雕像》（Kouros）

古典時期　the Classical Age
西元前 5 世紀～前 4 世紀

代表作

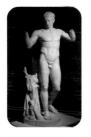

《束髮運動員》
（Diadumenus）

《持矛者》
（Doryphorus）

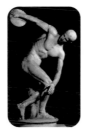

《擲鐵餅者》

希臘化時期　the Hellenistic Age
西元前 4 世紀～前 30 年

代表作

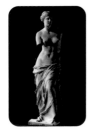

《米洛的維納斯》

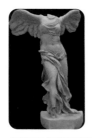

《薩莫色雷斯的勝利女神》
（Winged Victory of Samothrace）

觀察入微，再現真實

發現了嗎？前面三件雕塑作品，分別對應了古希臘藝術史上三個不同的時期：古樸時期、古典時期和希臘化時期。其中前兩個是古希臘的城邦分化時期，斯巴達、雅典等都是希臘的城邦。從亞歷山大大帝統一希臘，到希臘被古羅馬滅亡的這段時間，是希臘化時期。

古樸時期，雕塑的特點是模仿亞洲藝術造型的輪廓。古典時期，藝術家開始了一些針對寫實的創新：人物造型端莊沉穩，細節處理得更加真實。希臘化時期，寫實技術已經達到了巔峰，人物活躍、靈動。現在大多數我們能看到的古希臘時期的女性雕塑，都是希臘化時期的作品。

經典作品欣賞

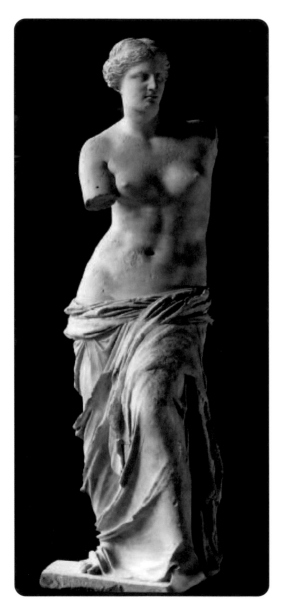

　　傳說中，女神維納斯是從海中誕生的。維納斯的誕生引來了神界對於美和醜的認識，她成了美的代言人。義大利文藝復興早期有一個畫家叫波提切利，下圖就是他描繪的維納斯出生時，四季之神都來讚美她的情景。維納斯被人們稱為愛神和美神。

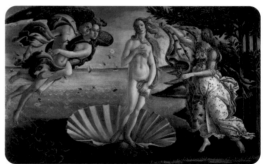

▲《維納斯的誕生》（The Birth of Venus），
波提切利（Botticelli）

《米洛的維納斯》

創作時間 │ 約西元前 1 百年
發掘地點 │ 大理石雕塑，高 202cm
收藏地點 │ 羅浮宮博物館（Louvre Museum），法國

　　該作品集合了古典時期的端莊豐潤和希臘化時期的精緻靈動，恰到好處地體現了女性身姿的曼妙，突出了女性的美。

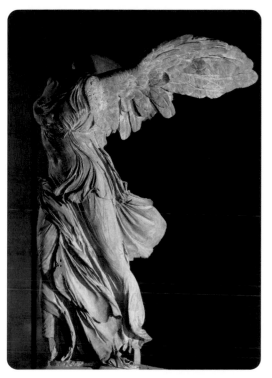

西元 863 年，法國人用八千個銀幣從希臘薩莫色雷斯島人手中買下了一堆殘片，這些殘片被運回法國後，由藝術家重新組裝，成品就是現在我們看到的勝利女神。

當時被組裝好的勝利女神沒有頭和手臂，也沒有右邊的翅膀。仔細觀察可以發現，現在的勝利女神，右邊的翅膀和左邊的翅膀一模一樣，那是因為藝術家按照左邊的翅膀製作了右邊的翅膀。

勝利女神薄薄的雙翅迎著海風，身姿富有動感。看到她身上的薄紗，似乎可以感受到海風已經被雕塑家雕到了作品裡。她的左肩和右腿稍微向前傾，似乎有一種運動的感覺，好像要從遠處向我們飛過來一樣。

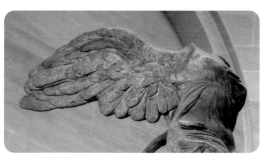

勝利女神神祕、快速，她代表著勝利，她還是奧運會的「形象代言人」，她的形象總是會出現在獎牌或證書上，人們用她的形象來歌頌那些努力突破人類極限的運動員們。

《薩莫色雷斯的勝利女神》

創作時間｜約西元前 2 百年
發掘地點｜大理石雕塑，高 275cm
收藏地點｜羅浮宮博物館，法國

藝術配方

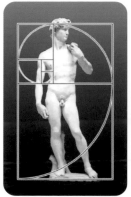

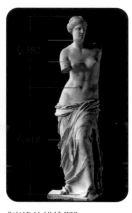

《大衛像》（David），米開
朗基羅（Michelangelo）

《米洛的維納斯》

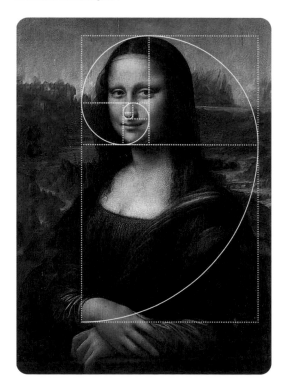

黃金分割比例在希臘時期被廣泛應用，古羅馬和文藝復興時期的作品都還在使用這個比例。維納斯的肚臍部分就位於整個身體的黃金分割點，米開朗基羅的大衛雕像的許多比例也都符合黃金分割比例。

黃金分割比例不僅在古代建築上被使用，在現當代的建築中也得到廣泛應用，比如上海黃浦江畔的東方明珠塔、法國巴黎的艾菲爾鐵塔，都是根據黃金分割比例來建造的。

黃金分割比例其實一直存在於我們的生活中，大家可以留意平時身邊的事物，看看它們是否符合黃金分割比例。

黃金分割比例
（the Golden Section）

1：0.618

? 在各個時代和地區，關於黃金分割比例的運用，你知道多少？

◀《蒙娜麗莎》（Mona Lisa），達文西（Da Vinci）

1 黃金分割比例。

3 疏密關係。

2 S 形曲線。

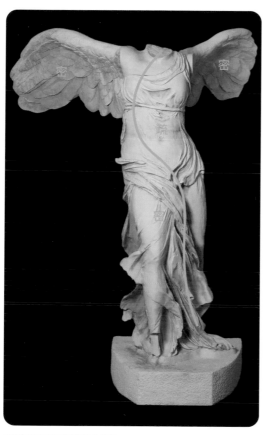

《薩莫色雷斯的勝利女神》

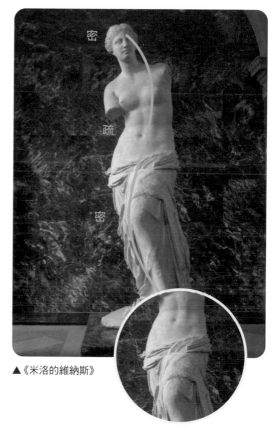

▲《米洛的維納斯》

? 你知道 S 形曲線的美嗎？它是怎樣被運用的？

古希臘時期的藝術作品，大量使用了黃金分割比例，帶來舒適的視覺感受；S 形曲線讓我們感受到溫柔和動感；合理的疏密關係帶給我們有主有次的視覺體驗。

學習藝術史必須要學習古希臘時期和文藝復興時期，它們是人類藝術史上重要的階段。古希臘人追求藝術極致、把美做到極致的精神，值得全世界的藝術家學習。

羅浮宮鎮館三寶

羅浮宮博物館有三大鎮館之寶——《蒙娜麗莎》、《米洛的維納斯》、《薩莫色雷斯的勝利女神》。有一天晚上，她們聊了起來。噓……

MEDIEVAL ART

CHAPTER 4

觀察與思考

用藝術說基督教的故事

古希臘藝術樹立了西方美學的典範,這種典範對後世有著深遠的影響。但歐洲進入中世紀後,藝術風格發生了很大的改變。

中世紀的歐洲戰亂頻仍,大多數人生活得十分困苦,受教育率也很低,於是很多人將目光投向了宗教。

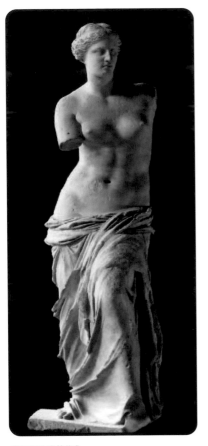

《米洛的維納斯》

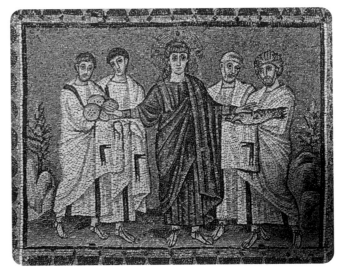

《五餅二魚的奇蹟》(The Miracle of the Loaves and Fishes)

 這兩個作品有什麼不同?

走進中世紀藝術

古羅馬時期 **Ancient Rome**
西元前 27 年～西元 476 年

代表作

《觀景殿的阿波羅》
（Apollo del Belvedere）

中世紀時期 **the Middle Ages**
西元 476 年～ 1453 年

代表作

《聖母子》（Madonna 《耶穌受難》（Crucifix）
and Child）

《聖母子》

　　中世紀藝術在本質上是保守的，內容以宗教題材為主，顯著的特點之一是不表現主體的現實性和真實性。

　　古希臘藝術中逼真的視覺效果為什麼沒有得以延續？中世紀藝術作品中為什麼有那麼多一模一樣、呆板而沒有靈氣的「木頭人」呢？

這兩個作品的不同之處在於，《米洛的維納斯》是古希臘時期的藝術作品；而《五餅二魚的奇蹟》是中世紀時期的藝術作品，這一時期的藝術通常是為教堂或宗教人士設計的。

經典作品欣賞

《查士丁尼與他的部屬》

創作時間 | 約西元 548 年
作品類型 | 鑲嵌畫
收藏地點 | 聖維達爾教堂（Basilica di San Vitale），義大利

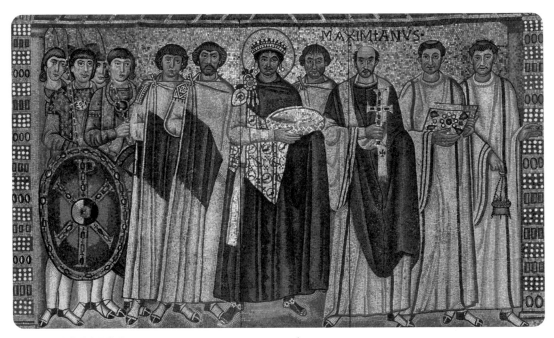

《查士丁尼與他的部屬》（Emperor Justinian and His Attendants）

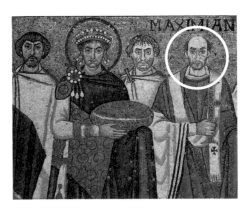

馬克西米安（Maximian）主教

這是一幅馬賽克鑲嵌畫，展示了東羅馬帝國皇帝查士丁尼一世統治時期的地位和野心。

查士丁尼身處畫作中央，佩戴著象徵權位的王冠。畫面中，他的右邊是一些神職人員，最著名的人物是拉溫納（Ravenna）的馬克西米安主教，他手持十字架，身後刻有名字；在查士丁尼左邊的是帝國政府的成員，他們身著帶有紫色條紋的衣服；畫面最左邊是一群士兵。

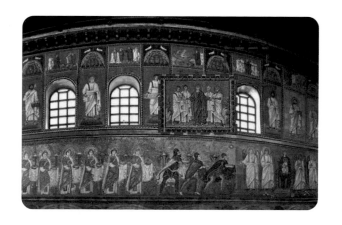

有人認為：「中世紀的藝術是講故事的藝術。」左圖的鑲嵌畫即是用繪畫的方式講述了《聖經》中的故事──五個麵包和兩條魚變出了無窮無盡的食物，餵飽了五千個辛苦勞動的人。在歐洲中世紀，人們識字率非常低，用文字來傳播思想十分困難。在這樣的背景下，這種敘事性的藝術作品產生了，它們很快就占據了中世紀的一座座教堂，成為當時宗教宣傳的海報。

《五餅二魚的奇蹟》

創作時間｜約西元 504 年
作品類型｜鑲嵌畫
收藏地點｜新聖亞玻理納聖殿（Basilica di Sant'Apollinare Nuovo），義大利

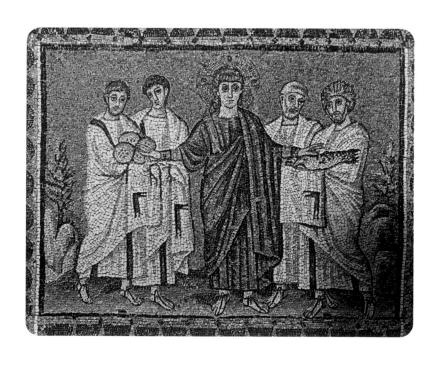

藝術配方

1 常見的顏色佈局：黑、黃、藍、紅。

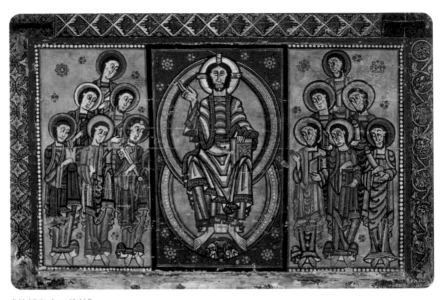

《基督和十二使徒》

《聖方濟各祭壇畫》

《中世紀天主教繪畫》

2 扁平的人物造型。　　**4** 固定的位置安排。

3 標準化可複製的人物形象。

　　中世紀時期的藝術顛覆了古希臘的 S 形曲線、黃金分割比例和疏密關係，轉而選擇了扁平的人物造型、標準化可複製的人物形象、固定的位置安排和常見的顏色佈局。這種方便「標準化」和「規模化」的繪畫方式，也滿足了歐洲不斷增長的教堂裝飾需求。

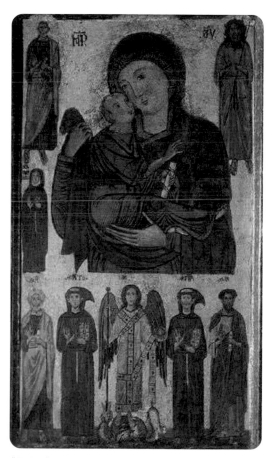

《聖母子》

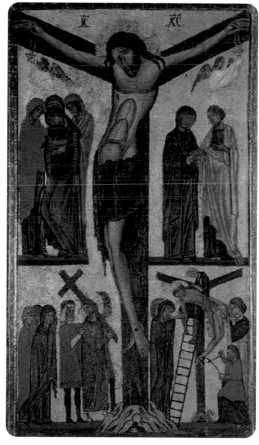

《耶穌受難》

中世紀持續了約一千年。在這一千年裡，人們幾乎忘記了古希臘的輝煌和人性之美，完全被壓制在宗教的統治下，所以人們也稱中世紀為「黑暗的中世紀」。

Tips

視覺與宗教化圖像為宗教服務

中世紀是基督教統治的時代。教義經過視覺化處理，變成了教堂壁畫中我們看到的樣子。這一時期，教堂壁畫中的人物形象顯得有些呆板和僵化，這是因為中世紀的藝術家所畫的並非某一個「具體的人」，他們所追求的也不是「寫實」，而是用視覺化、故事化的方式宣傳宗教思想。這樣也就不難理解，為什麼畫中人物的造型往往簡練而概括，並且具有很強的模組化色彩了。

13 世紀義大利的皮紙插圖手抄本

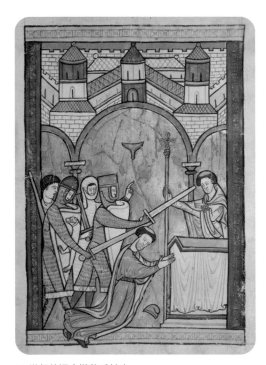

13 世紀的泥金裝飾手抄本

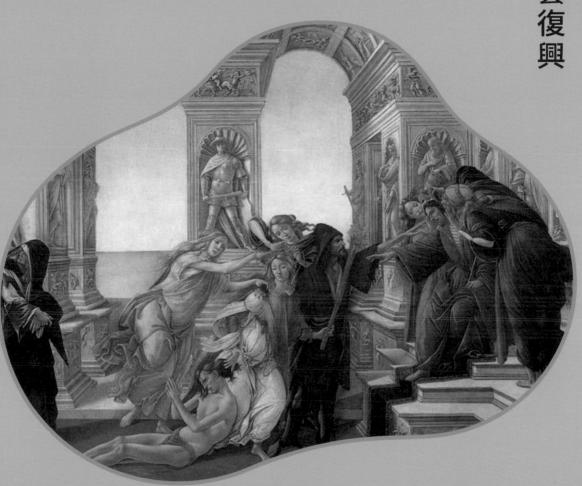

觀察與思考

關注現實與人文的審美復興

　　在近一千年的時間裡，歐洲被基督教統治著。為了宣揚教義和讓人們信奉基督教，藝術變成了宣傳的工具。但看到右邊的《蒙娜麗莎》，你是不是覺得「美」又回到了人們的生活裡？人物的神態、特徵、動作都變得活靈活現，整個畫面的空間都變得真實可信，這不是復興了古希臘的藝術審美嗎？沒錯，文藝復興運動其實是「黑暗時期」之後的一種藝術的反抗，再次興起基督教反對的古希臘藝術，反對神權，重視人的快樂、幸福。文藝復興運動開始於義大利的佛羅倫斯（Firenze），讓我們仔細瞭解，為什麼是佛羅倫斯扛起了文藝「復興」的大旗。

中世紀天主教繪畫

? 這兩幅作品有什麼不同？

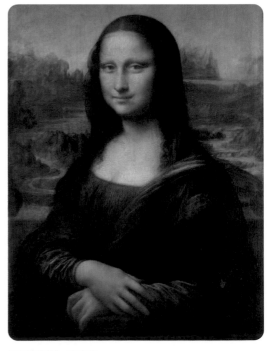

《蒙娜麗莎》，達文西

走進
文藝復興

中世紀時期 | the Middle Ages
西元 476 年 ～ 1453 年

代表作

《聖母子》

《耶穌受難》

　中世紀的藝術作品中充滿了宗教故事和千篇一律的「木頭人」，主體的現實性和真實性並不是藝術家所追求的目標，創作這些「木頭人」是為了圖解抽象的宗教內容。

文藝復興時期 | Renaissance
14 ～ 16 世紀

代表作

《蒙娜麗莎》，
達文西

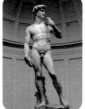
《大衛像》，
米開朗基羅

《阿爾巴聖母》，(The Alba Madonna)，拉斐爾

文藝復興時期的藝術創作關注現實與人文，注重寫實性的表達，在技法的使用上還體現了當時科技進步的一些成果，例如透視和解剖學理論。

文藝復興「三傑」

達文西（Leonardo Da Vinci）
米開朗基羅（Michelangelo di Lodovico Buonarroti Simoni）
拉斐爾（Raffaello Sanzio da Urbino）

達文西

米開朗基羅

拉斐爾

逼真的動作

偉大爆發期

經典作品欣賞

在這幅畫中，達文西絕佳地應用了透視原理，近大遠小的關係在畫面中體現得十分準確。此外，達文西在畫畫時還發現光會折射天空中的顏色，比如越遠的山越藍，越近的山越綠。同時他還使用了暈塗法（sfumato），就是越遠的東西越看不清、越模糊。

《蒙娜麗莎》

作者｜達文西
創作時間｜約西元 1502 年～ 1506 年
作品類型及大小｜油畫，77cm × 53cm
收藏地點｜羅浮宮博物館，法國

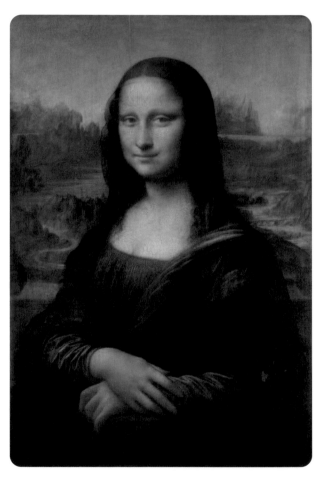

《蒙娜麗莎》的背景比中世紀藝術作品真實了無數倍。達文西在這幅畫的創作中加重了對暗部的處理，讓暗部微妙地融入背景，從而襯托出人物的立體感。憑藉這些高超的手法，達文西畫出了很多真實性強的油畫作品，並且影響了後世藝術家，新的「古典時代」從此開啟。

這幅畫作以柏拉圖（Plato）舉辦的雅典學院內發生的趣事為創作靈感，展現了古希臘時期學派林立，哲學家、科學家（如托勒密〔Ptolemy〕）互相切磋的場景。當然，畫家也沒忘了將自己繪入畫中，躋身大師們的行列！畫面中間位置，手指指向天空、身著紅色長袍的是大哲學家柏拉圖。這個手勢體現了柏拉圖的哲學思想，即我們所看到的周遭不斷變化的世界，只是一個更高、更真實的永恆不變的現實（包括善和美）的影子。

　　站在柏拉圖身邊的是他的弟子——同樣為大哲學家的亞里斯多德（Aristotle）。亞里斯多德的手伸向觀者，手指朝向地面，因為在他的哲學思想中，唯一的現實是我們可以透過視覺和觸覺看到和體驗到的（而這正是柏拉圖所摒棄的現實）。

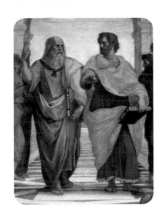

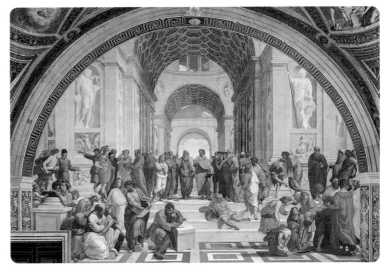

《雅典學院》（Scuola di Atene）

《雅典學院》

作者｜拉斐爾
創作時間｜西元 1509 年～ 1510 年
作品類型｜濕壁畫，500cm × 770cm
收藏地點｜梵蒂岡博物館（the Vatican Museum），梵蒂岡

請你找一找柏拉圖、亞里斯多德、托勒密、拉斐爾在哪裡？他們都在做什麼？

藝術配方

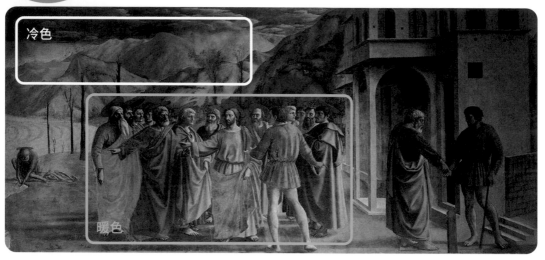

冷色

暖色

《納稅銀》（The Tribute Money），馬薩其奧（Masaccio）

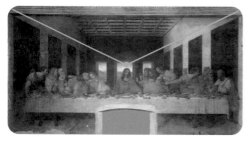

《最後的晚餐》（Last Supper），達文西

1 近大遠小的透視原理。

2 近暖遠冷的色彩原理。

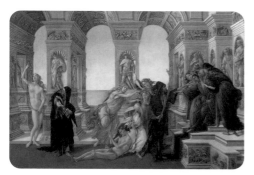

《阿佩萊斯的誹謗》（Calumny of Apelles），波提切利

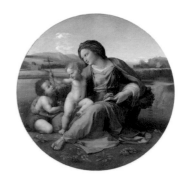

《阿爾巴聖母》，拉斐爾

❸ 近實遠虛的空間原理。　　**❹** 明確的明暗關係。

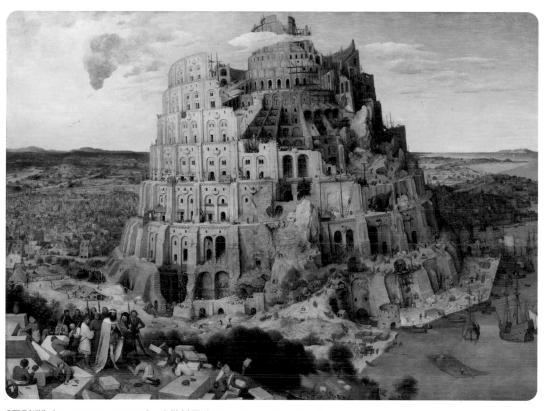

《巴別塔》（The Tower of Babel），布勒哲爾（Pieter Bruegel the Elder）

《朱利亞諾‧德‧梅迪奇》
（Giuliano de' Medici），波提切利

? 為什麼文藝復興時期的畫家能夠繪製出非常
真實的畫面？
- 應用了近大遠小的透視原理
- 發現了空氣中物體的色調離你越近越偏暖，離你越
 遠越偏冷
- 發現了暈塗法，即越遠的東西越看不清、越模糊

有人說：「沒有梅迪奇家族，就沒有義大利的文藝復興。」這種說法可能有些誇張，但也不無道理。如果沒有梅迪奇家族，也許有些珍貴的藝術作品就不會誕生，而義大利的文藝復興可能也不是我們今天所看到的樣子了。

在文藝復興時期，梅迪奇家族積累了巨額財富，也意識到藝術和科學的重要性，從而資助了許多藝術家。有不少流傳至今的經典畫作和雕刻作品，就是為這個家族的成員而創作的。

咳咳，安靜！
請下面三位做自我介紹。

大家好，我是**喬凡尼・德・梅迪奇**（Giovanni di Bicci de' Medici），梅迪奇家族的創始人！

喬凡尼是梅迪奇家族第一位贊助藝術的人，他資助過馬薩其奧，還委任卓越的建築師布魯內雷斯基（Brunelleschi）修建佛羅倫斯的聖母百花大教堂（Basilica di Santa Maria del Fiore）。

大家好，我叫**科西莫・德・梅迪奇**（Cosimo di Giovanni de' Medici），喬凡尼是我爸爸，我是他兒子。

科西莫贊助的知名藝術家有唐那太羅（Donatello）、吉貝爾蒂（Ghiberti）、安傑利科（Fra Angelico）和菲利普・利皮（Fra Filippo Lippi）等。

大家好，我叫**洛倫佐・德・梅迪奇**（Lorenzo di Piero de' Medici），上面那位戴帽子的科西莫是我爺爺。

洛倫佐本身就是一位著名的詩人和藝術評論家，曾組織學者做過哲學討論。他贊助過的知名藝術家，包括達文西、維洛基奧（Verrocchio，達文西的老師）、波提切利（達文西的師兄）、米開朗基羅、拉斐爾等。

BAROQUE
ART

第六章　巴洛克藝術

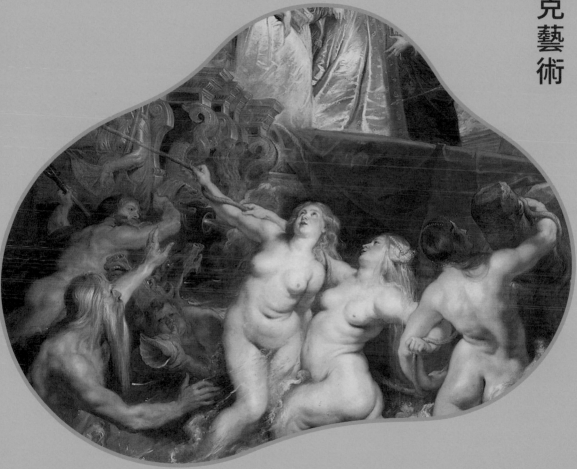

CHAPTER 6

觀察與思考

追求戲劇性張力

文藝復興鼎盛時期（16世紀）是不斷宣揚「人」的時期，這一時期的作品不僅追求人物的真實，在題材上也開始把古希臘的神靈「平民化」。文藝復興鼎盛時期過去之後，很多藝術家仍然延續著「文藝復興三傑」的繪畫思想，但也有一些年輕的藝術家認為藝術應該描繪宗教，簡單來說，就是用新的技術來表現宗教題材。

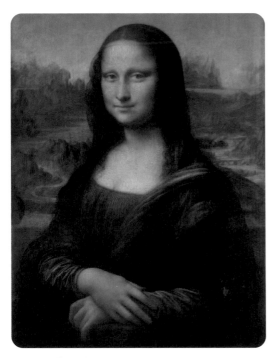

《蒙娜麗莎》，達文西

《蘇珊娜·芙爾曼肖像》魯本斯第二任妻子 Hélène Fourment 的姊姊（Bildnis der Susanna Fourment），魯本斯（Rubens）

? 這兩幅作品有什麼不同？

走進
巴洛克藝術

文藝復興時期 | Renaissance 14 ～ 16 世紀

代表作

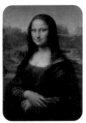

《蒙娜麗莎》，
達文西

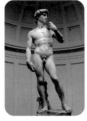

《大衛像》，
米開朗基羅

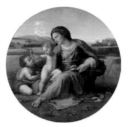

《阿爾巴聖母》，拉斐爾

巴洛克時期 | Baroque 西元 1600 年～ 1750 年

代表作

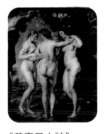

《美惠三女神》
（The Three Graces），
魯本斯

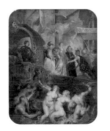

《瑪麗·德·梅迪奇王后抵達馬賽
港》（The Disembarkation at
Marseilles），魯本斯

「巴洛克」（Baroque）一詞源於西班牙、葡萄牙，形容走了形或形狀古怪的珍珠。大概是這個時期的藝術也有點走形或形狀古怪吧，所以就變成了這個時期藝術的代名詞。

　　相較而言，文藝復興時期的繪畫更關注現實與人文，在藝術技法上也有突出的寫實特徵。而巴洛克時期的繪畫，往往選取一則故事中最富戲劇性的場面，強調角色的動作。巴洛克藝術超越了文藝復興時期確立的追求和諧的準則，「奔放、華麗、動感、宏偉」，成為巴洛克藝術的代名詞。

！

巴洛克藝術風格被完美地應用於法國國王路易十四（又稱「太陽王」）的時代，路易十四建造的凡爾賽宮（Palace of Versailles）就是巴洛克藝術風格的集中體現。

▶

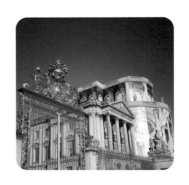

經典作品欣賞

《聖馬太蒙召》

作者｜卡拉瓦喬（Caravaggio）
創作時間｜西元 1599 年～1600 年
作品類型及大小｜油畫，322cm × 340cm
收藏地點｜聖王路易堂肯塔瑞里小堂（Contarelli Chapel, San Luigi dei Francesi），義大利

該作品是聖王路易堂肯塔瑞里小堂中懸掛的卡拉瓦喬的三幅作品之一，其他兩幅分別是《聖馬太殉教》（The Martyrdom of St. Matthew）和《聖馬太與天使》（The Inspiration of St. Matthew）。

畫面中的五個稅吏正圍坐在桌旁計算稅收金額，代表著世俗的浮華。耶穌所在的方向出現了一束明亮的光線，將眾人照亮。光線與耶穌的手勢都具有指示性，彷彿要將崇高的力量帶給這個被金錢迷惑的世界。

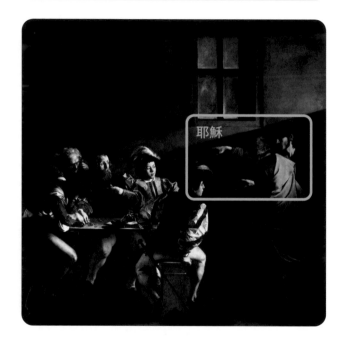

《聖馬太蒙召》（The Calling of Saint Matthew）

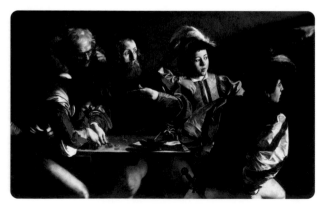

《瑪麗・德・梅迪奇王后抵達馬賽港》

作者｜魯本斯
創作時間｜西元 1622 年～1625 年
作品類型及大小｜油畫，155cm × 114cm
收藏地點｜羅浮宮博物館，法國

　　該作品是同系列作品中的第六幅，描述了法
國王后瑪麗・德・梅迪奇在舉行過代理婚禮之
後，在妹妹與姨母的陪伴下，到達馬賽的場景，
托斯卡尼區（Tuscany）的大公爵夫人和曼托瓦
（Mantova）公爵夫人都張開雙臂歡迎她的到來。

　　與畫面上方的現實場面不同，下方描繪了神
話式的場景：三位海洋女神、海神波塞頓（Poseidon）、波塞頓之子崔頓（Triton）等均從
水中浮出，表示他們在未來王后的長途航行中履行了護衛的職責。如今她安全到達馬賽，
眾神也露出歡喜的表情。

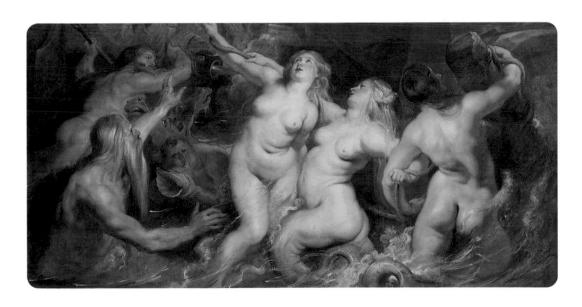

藝術配方

 1 舞台效果。

 2 華麗、奔放、動感、宏偉。

很多巴洛克時期的畫作都會營造出一個神聖的自然環境，選材也大多來源於古希臘神話。藝術家藉神話故事來表達自己的想法，力圖將情感置於富有戲劇性的場景之中。

《受祝福的盧多維卡·阿爾貝托尼》（Blessed Ludovica Albertoni），貝尼尼（Bernini）

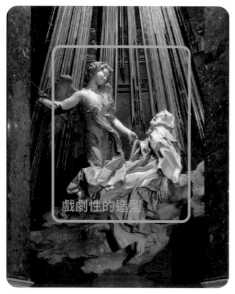

《聖泰瑞莎的狂喜》（Ecstasy of Saint Teresa），貝尼尼

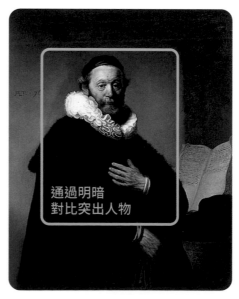

《約翰內斯·溫博加特畫像》（Portrait of Johannes Wtenbogaert. Remonstrant Minister），林布蘭（Rembrandt）

3 善於用光。

4 戲劇性。

　　巴洛克時期的藝術家善於用光。這一時期的許多作品畫面看起來像是在室內打了一束強烈的光。宛如舞台燈光的效果，這種用光方式也增添了場景的戲劇性。

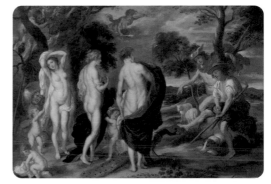

《帕里斯的裁判》（The Judgement of Paris），魯本斯

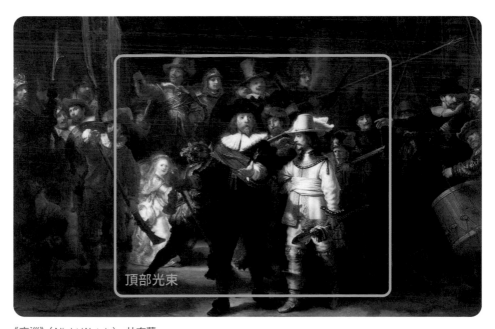

頂部光束

《夜巡》（Night Watch），林布蘭

在這一時期，教會為了應對宗教改革，改變了之前古板、嚴肅、理性的風格，轉而以奔放、華麗、動感、宏偉的藝術風格來宣傳自己。這種在歐洲傳播開來的藝術風格，就是巴洛克風格。

巴洛克建築 —— 凡爾賽宮

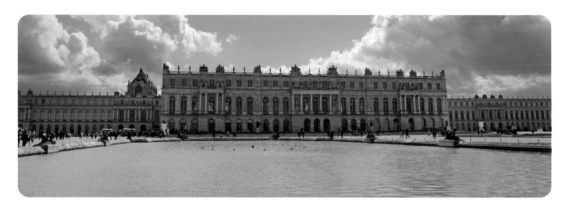

凡爾賽宮室內

凡爾賽宮長廊

　　凡爾賽宮位於法國巴黎西南郊外伊夫林（Yvelines）省的凡爾賽鎮，是一座舉世聞名的宮殿。

　　巴洛克建築的特點是外形不受拘束，追求自由、動態的感覺，運用穿插的弧線來打造神祕的氛圍，具有凌亂、不規則的美，打破了古典設計中的均衡感，色彩濃烈，極具感染力，易使觀賞者受到震撼。

ROCOCO
ART

第七章 洛可可藝術

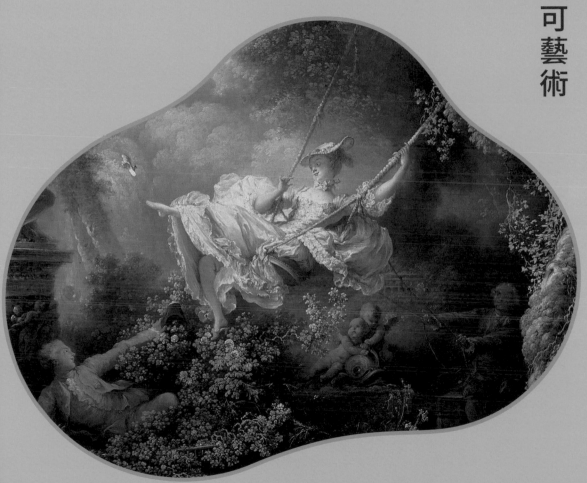

CHAPTER 7

觀察與思考

體現貴族的時髦品味

有人說「巴洛克一『發瘋』就變成了洛可可」，可見洛可可是一種更為誇張的藝術風格。法國國王路易十四將凡爾賽宮的外部裝修得富麗堂皇，使其成為巴洛克建築的傑作。到了路易十五時期，龐巴度夫人（Madame de Pompadour）又對宮殿的內部進行了奢華、繁複的裝修改造，貝殼狀捲曲的裝飾紋樣開始盛行，宮廷高雅之風席捲歐洲，逐漸形成了洛可可風格。

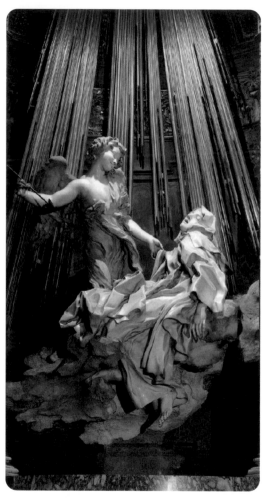

《聖泰瑞莎的狂喜》，貝尼尼

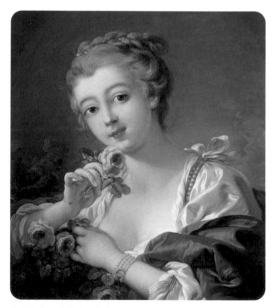

《手持玫瑰花的少女》（Young Woman Holding a Rose），布雪（Boucher）

? 這兩幅作品有什麼不同？

走進
洛可可藝術

● **巴洛克時期** | **Baroque**
西元 1600 年～ 1750 年

代表作

《美惠三女神》,
魯本斯

《瑪麗·德·梅迪奇王后
抵達馬賽港》,魯本斯

● **洛可可時期** | **Rococo**
西元 1715 年～ 1793 年

代表作

歐式花邊紋樣

《龐巴度夫人肖像》
(Portrait of Madame Pompadour),
布雪

「洛可可」本是一種用來裝飾噴泉和
石窟的特殊技術,可以追溯到文藝復
興時期。

　　其實洛可可藝術在法國只存在了短短幾十年的時間,但沒有洛可可藝術就不會產生後來的新古典主義和浪漫主義。瞭解藝術史還是要有些系統思維,因為每一個時代都有它存在的意義和價值,時間雖短,影響可能卻很大!

經典作品欣賞

《肥皂泡》（Soap Bubbles）是夏丹最具代表性的場景畫之一，其中嚴謹的構圖和溫暖的色調是夏丹作品顯著的特點。圍繞這一主題，畫家曾重複繪製過三到四個版本。畫面中的少年衣著略顯破舊但十分整潔，正伏在窗台邊吹肥皂泡，旁邊的孩子則聚精會神地看著。矩形的窗框和少年三角形的身軀形成穩定而和諧的構圖，並將視覺焦點引向半透明的肥皂泡。不同物體的質感、光影的變化、肥皂泡的輪廓和反光都呈現出自然且真實的效果，場景中安靜、純樸、美好的情感呼之欲出。

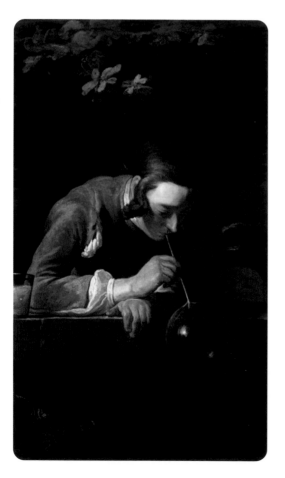

《肥皂泡》

作者｜讓·巴蒂斯特·西梅翁·夏丹
（Jean-Baptiste-Siméon Chardin）
創作時間｜西元 1739 年
作品類型及大小｜油畫，63.2cm × 61cm
收藏地點｜美國國家美術館（National Gallery of Art）

《龐巴度夫人肖像》

作者｜法蘭索瓦・布雪（Francois Boucher）
創作時間｜西元 1756 年
作品類型及大小｜油畫，212cm × 164cm
收藏地點｜慕尼黑老繪畫陳列館（Alte Pinakothek），德國

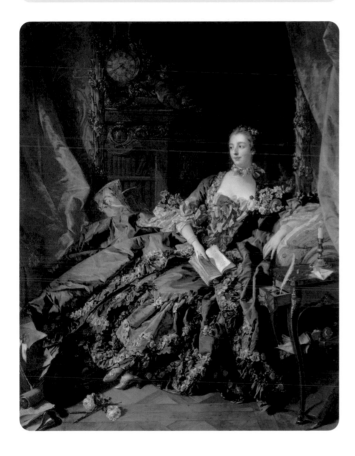

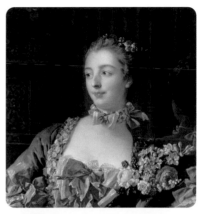

　　《龐巴度夫人肖像》的主人公是讓娜－安托瓦內特・普瓦松（Jeanne-Antoinette Poisson）。
被稱為路易王朝第一美人和才女。畫面中的女子衣著華貴，珠翠環繞，姿態優雅，表情傲
慢，這些都彰顯了其身分和氣度；女子手中的書、桌上的信封和封臘、地上的樂譜和版畫
則代表了她文藝和知性的一面。兩者相互融合，塑造出優雅美麗的貴婦人形象。

藝術配方

1 與宗教和國家大事無關的繪畫主題。

2 體現貴族生活。

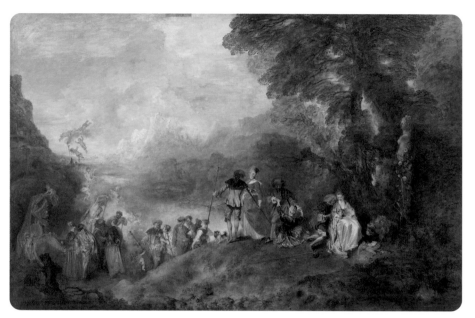

《發舟西塞瑞亞島》（Embarkation for the Island of Cythera），華鐸（Watteau）

　　上圖是洛可可風格藝術家華鐸最著名的作品，描繪了貴族男女等待著向西塞瑞亞島出發的場景。西塞瑞亞島是希臘神話的一個象徵愛情和歡樂的島嶼，傳說愛神維納斯就住在那裡。

　　在華鐸之前，除了少數靜物畫、風景畫、肖像畫以外，大多數繪畫是以宗教為主題的，這些作品一般都以故事作為支撐，如果不瞭解背後的故事，也就感受不到畫家想要表達的思想。但在華鐸的作品中，他打破了這種線性劇情的形式，創造性地以畫面感取代故事性，你不需要太關注畫面裡有誰，他們是什麼性格，發生了什麼事情，而是單純地感受畫面裡輕鬆、愉悅的氛圍就好。這種「遊樂畫」的題材在當時是一種非常新穎的概念，體現出當時的歐洲貴族並不關注信仰和國家大事，而是嚮往愛情，嚮往時髦和娛樂的生活。

3 細膩、溫柔、輕鬆。

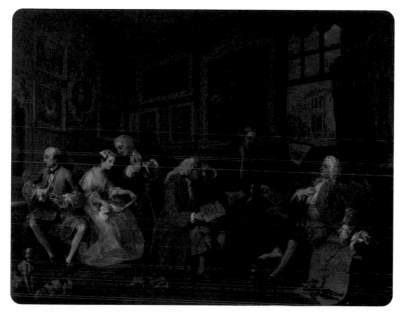

《流行婚姻：婚約》
（Marriage A-la-Mode:
1. The Marriage Settlement），
霍加斯（Hogarth）

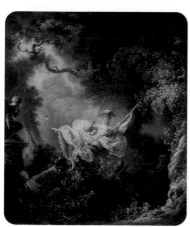

《鞦韆》（The Swing），
福拉哥納爾（Fragonard）

《伊麗莎白‧露易絲‧維傑－勒布倫的自畫
像》（Elisabeth Louise Vigee-Lebrun. Self
Portrait），勒布倫（Le Brun）

當時社會上的奢靡享樂之風投射到藝術上，形成了洛可可風格。在洛可可風格的作品中，我們常常能看到帶有異域情調的創作元素，這是因為當時的很多藝術家都受到了外來文化的影響。

托馬斯·齊本德爾
（Thomas Chippendale）

當洛可可風格遇到中國明式家具 —— 齊本德爾的創新設計

　　托馬斯·齊本德爾是一名洛可可時期的家具設計和製作藝術家，被人們稱為「歐洲家具之父」。1754 年，他出版了《紳士和家具設計指南》（The Gentlemen and Cabinet-maker's Director）。當時他的作品不僅在英國產生了巨大的影響，還影響了西班牙、義大利、美國等國家，甚至使中國家具在歐洲產生了影響。

　　齊本德爾在中國明式家具的基礎上，為英國皇宮設計了一套宮廷家具，在當時的歐洲引起了很大的轟動。此後，明式家具與從 14 世紀傳入歐洲的中國瓷器一樣，在國際市場上享有很高的聲譽。

◀齊本德爾
設計的部分家具

NEOCLASSICISM

第八章　新古典主義

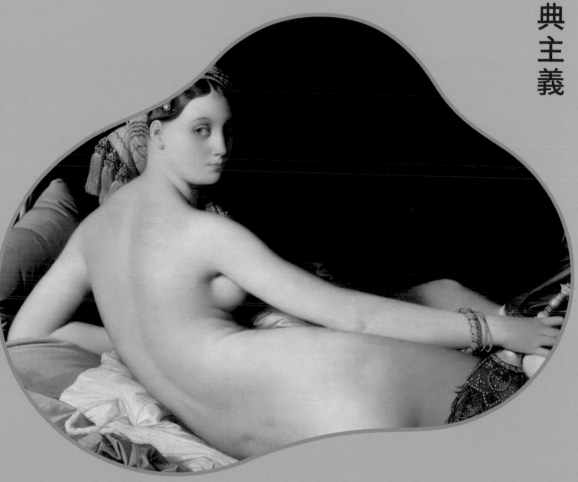

CHAPTER 8

觀察與思考

現實世界的精神追求

　　路易十四時期是巴洛克藝術，路易十五時期是洛可可藝術，那麼路易十六時期又是什麼藝術呢？

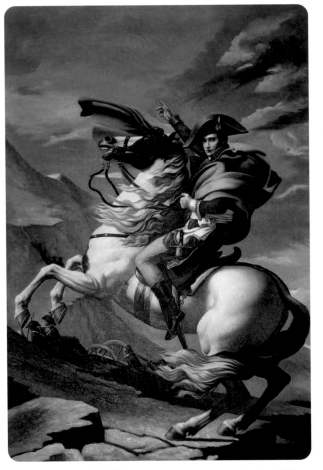

《拿破崙翻越阿爾卑斯山》（Napoleon Crossing the Alps），大衛

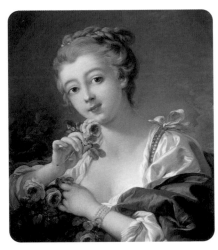

《手持玫瑰花的少女》，布雪

? 這兩幅作品有什麼不同？

走進新古典主義

洛可可時期
Rococo
西元 1715 年～ 1793 年

代表作

歐式花邊紋樣

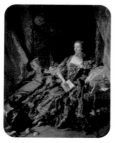

《龐巴度夫人肖像》，布雪

新古典主義
Neoclassicism
18 世紀末～ 19 世紀初

代表作

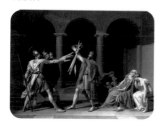

《荷拉斯兄弟之誓》（The Oath
of the Horatii），大衛

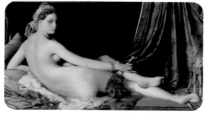

《大宮女》（La Grand Odalisque），安格爾

> 巴洛克藝術和洛可可藝術是對文藝復興藝術的延續，準確地說，是對其繪畫技術的延續，從內容和形式上，越來越「油膩」了。所以物極必反，當藝術陷入技術的嫻熟和內容的平庸，就一定會有一股力量將其顛覆，此時這股力量就是新古典主義。新古典主義顛覆了流俗的藝術，他們認為應秉承文藝復興時期美的法則，重建藝術標準，重提古希臘精神。

　　讓我們來思考一下：路易十四建造了歐洲最奢侈的凡爾賽宮，大興巴洛克之風；路易十五又用黃金和珠寶對凡爾賽宮進行了細緻的裝修，形成繁複、享樂的洛可可風格。那他們的錢是從哪裡來的呢？當時的普通百姓又是什麼樣的生活狀況呢？

　　可想而知，到了路易十六的時候，社會問題已經十分嚴重了，與此同時，啟蒙思想也開始深入人心，人們厭倦了寄生蟲般的王室，法國大革命就這樣爆發了。與這段歷史相對應的就是新古典主義的萌生和發展，它以復古的名義開闢新的藝術潮流，採用古典式的題材來表現創新的風格，遵循唯物主義，對人物形象的塑造具有立體感。

經典作品欣賞

《薩賓婦女排解糾紛》

作者｜雅克·路易·大衛（Jacque-Louis David）
創作時間｜西元 1799 年
作品類型及大小｜油畫，385cm × 522cm
收藏地點｜羅浮宮博物館，法國

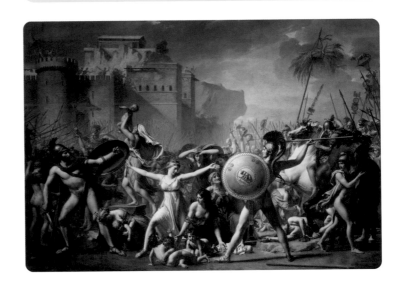

在法國大革命的中後期，各派系之間爭權奪利，互相廝殺，帶來一場又一場慘劇。此時，一種比革命更慈悲的精神鼓舞著大衛，他創作了這幅《薩賓婦女排解糾紛》（The Intervention of the Sabine Women）。畫中象徵和平的薩賓婦女站在爭鬥的人群之中，用自己的力量分開他們，代表了和解和協調，也象徵了此時畫家想要與家人團聚、革命後人民祈盼和平的願望。這個畫面彷彿在告訴大家，為了我們共同的下一代，放下仇恨與暴力，擁抱和平。

該作品的靈感來自真實的歷史事件。西元前 6 世紀左右，羅馬人劫掠了大批的薩賓女性與自己建立家庭，當薩賓人為了報仇而打到羅馬城時，薩賓女性已經為人妻母了。她們擋在兩軍中間，苦苦勸說自己的父親、兄弟和丈夫，最終促成兩個部落和好並成為古羅馬共同的創建者。大衛藉用古典題材來表達對現實的期望，他的作品為我們瞭解法國大革命提供了藝術上的視角。

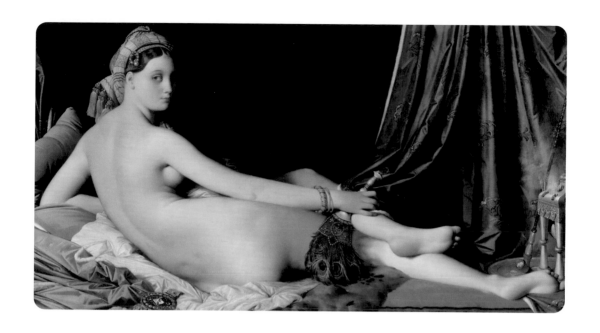

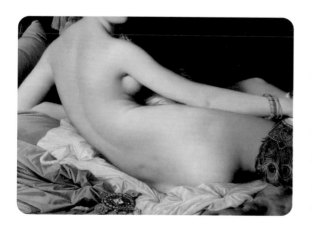

《大宮女》

作者｜讓‧奧古斯塔‧多米尼克‧安格爾
（Jean-Auguste-Dominique Ingres）
創作時間｜西元 1814 年
作品類型及大小｜油畫，91cm × 162cm
收藏地點｜羅浮宮博物館，法國

安格爾是大衛的學生，也是新古典主義中另一位代表人物。他把新古典主義的精神、法則和技巧延續下來並發揚光大，而且為了強調美的法則，有時不惜使用誇張技巧。

這幅作品就是一個很好的例子。畫面描繪了一個古典的、東方式的宮女斜臥在床榻之上，周圍有鬆軟光滑的綢緞環繞。其中最吸引目光的莫過於人物誇張的比例：背部、手臂和腿部都要比實際的人體更加修長。事實上，這是安格爾為了追求視覺上古典美的比例，故意拉長了人物的腰身（增加了三節脊椎骨），他對古典精神的執著追求可見一斑。

藝術配方

1 古典藝術的構圖和比例法則。

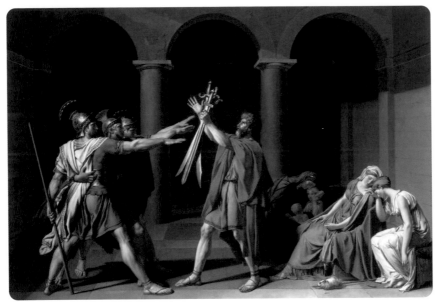

《荷拉斯兄弟之誓》，
大衛

這也是一幅大衛的作品，這幅作品是怎樣運用古典主義的構圖方法的呢？

畫面以父親遞給兒子們的劍為中心進行發散性構圖，表達大革命那種箭在弦上的氣勢。畫面分為上、左、中、右四個部分，表現出莊重感和穩定感。

以劍為中心進行發散性構圖

上、左、中、右表現出莊重感和穩定感

② 選擇嚴肅的歷史題材。　　**③** 表達現實中的精神追求。

　　《蘇格拉底之死》是大衛創作的另一幅鼓舞人心的作品。蘇格拉底是古希臘時期的偉大哲學家，當時的雅典統治者指控他不信神並用他的思想腐蝕青年，因此給了他兩個選擇——要麼宣佈放棄自己的信仰，要麼服下毒酒而死。他的學生已經安排好讓他逃跑，蘇格拉底卻毅然地選擇了死亡，原因是要服從法律的權威。

　　畫面中，蘇格拉底身穿白袍坐在床邊，一隻手馬上就要接過毒酒，另一隻手指向天空，預示著他矢志不渝的信念；而坐在床頭、背對著蘇格拉底的，正是他的學生柏拉圖，後來柏拉圖繼承和發展了蘇格拉底的哲學思想。

　　畫面中，我們看到了和達文西《最後的晚餐》相似的古典藝術構圖方式，蘇格拉底位於視覺中心位置，左右各有六個人。這幅作品契合了當時法國民眾的革命情緒，和對自由、法制的嚮往，鼓舞了革命者為信仰和真理而獻身的精神，因而引起了極大的轟動。

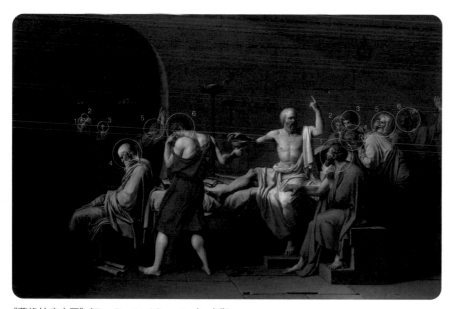

《蘇格拉底之死》（The Death of Socrates），大衛

你留意到了嗎？在新古典主義中，雅克‧路易‧大衛是一個多次出現的名字。他的創作與法國大革命的歷程息息相關。

雅克‧路易‧大衛與法國大革命

大衛年輕時在法蘭西美術學院學習。在崇高、深沉、莊重的古典精神的影響下，他厭倦了洛可可風格後期那種輕浮和淺薄之感。法國大革命爆發後，大衛相繼創作了《荷拉斯兄弟之誓》和《蘇格拉底之死》，點燃了法國民眾的革命氣勢和革命決心；到了革命中後期，特別是路易十六被送上斷頭台之後，大衛看到各派系互相殘殺釀成慘劇，又創作了《薩賓婦女排解糾紛》這樣充滿仁愛和團結精神的作品。

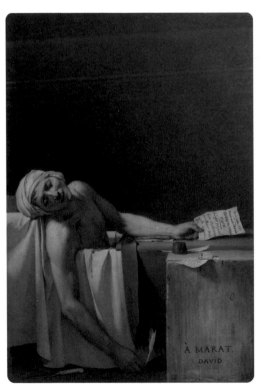

《馬拉之死》（Death of Marat），大衛

瞭解藝術家和藝術作品，首先一定要瞭解他們所處的時代。回望大衛的創作歷程，他的作品正是法國大革命不同階段的生動寫照。

左圖也是一幅大衛的著名作品，記錄了法國大革命中又一幕悲劇性的瞬間。你能查閱資料，把你的發現寫在下面嗎？

REALISM

CHAPTER 9

觀察與思考

眼見為憑地關注當下

　　從這一章開始，藝術史將迎來巨變的前夜。但是在大名鼎鼎的印象派登上歷史舞台之前，還有一個流派是不能被忽略的，那就是新古典主義之後、承上啟下的寫實主義。

《碎石工》（The Stone Breakers），庫爾貝（Courbet）

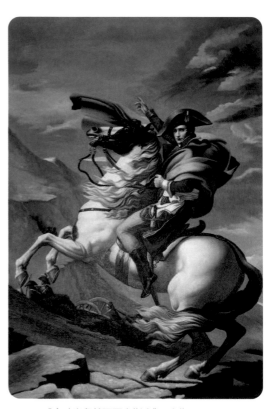

《拿破崙翻越阿爾卑斯山》，大衛

? 這兩幅作品有什麼不同？

走進
寫實主義

● **新古典主義** | **Neoclassicism**
18 世紀末～19 世紀初

代表作

《荷拉斯兄弟之誓》，大衛

《大宮女》，安格爾

● **寫實主義** | **Realism**
西元 1848 年開始

代表作

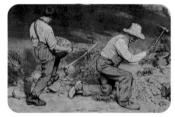

《碎石工》，庫爾貝

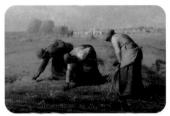

《拾穗》（The Gleaners），
米勒（Millet）

18 ～ 19 世紀初期的法國，經歷了革命的動盪、共和制和帝制的更迭，加上工業革命的發展，社會貧富差距很大。在這樣的背景下，出現了一批關注普通人生活的藝術家，庫爾貝就是其中之一。他不再像新古典主義畫家那樣去再現古希臘、古羅馬的遙遠傳說，也不畫貴族和皇帝，而是只畫與現實生活息息相關、自己親眼所見的事物。他有句名言：「我不畫天使，因為我從沒見過祂。」

寫實主義把眼睛看到的東西畫下來，記錄最真實的當下，在描繪現實的過程中帶有一種批判態度，以及一種「天下興亡，匹夫有責」的態度。
寫實主義作品中好像藏著一種吶喊：「這就是真實的生活，把它畫下來吧！關注我們真正能看到、能感受到的事物吧！」

經典作品欣賞

《奧爾南的葬禮》

作者｜古斯塔夫·庫爾貝（Gustave Courbet）
創作時間｜西元 1849 年～1850 年
作品類型及大小｜油畫，315cm × 668cm
收藏地點｜奧塞美術館（Musée d'Orsay），法國

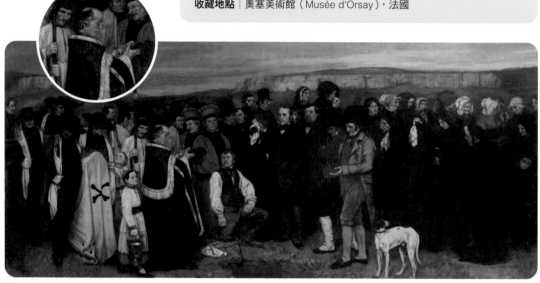

　　1849 年年底，庫爾貝在家鄉奧爾南親自參加了一場葬禮，創作了這幅人物群像圖《奧爾南的葬禮》（A Burial at Ornans）。畫中人物的表情和動作各異，但共同點是十分真實，充滿個性。作為寫實主義繪畫的典型作品，這幅畫堅持描繪真實的葬禮場景，避免放大精神內涵。庫爾貝在畫作中強調生命的短暫性，故意不讓畫作中的光表達永恆，他用雲彩覆蓋了黃昏的天空。

　　庫爾貝性格暴躁，蔑視巴黎藝術機構的迂腐與頑固，其風格根植於樸實的鄉村寫實主義。他那種不抱幻想的波希米亞精神、激進的政治主張以及不合常規的作品，都極大地啟發了後來的現代主義者。庫爾貝在構圖時，經常選擇那些看起來像是拼貼而來的造型，並且對畫面中泛濫的情感嗤之以鼻。有時，他會放棄用細膩的筆觸去追求畫面中的立體感，而是以厚重而斑駁的快速塗抹取而代之。這種風格上的創新使他深受後來的現代主義者的推崇，因為現代主義者提倡的，正是自由的構圖和放大的表面質感。

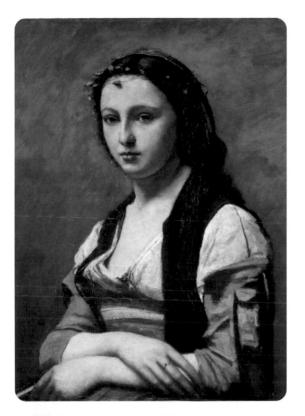

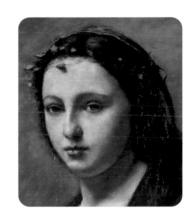

《頭戴珍珠的女子》

作者｜卡米耶‧柯洛（Camille Corot）
創作時間｜西元 1868 年～1870 年
作品類型及大小｜油畫，70cm × 55cm
收藏地點｜羅浮宮博物館，法國

畫中的模特兒是一個優雅的少女，她戴著由樹葉編織而成的花環。在她的前額正中心，柯洛巧妙地設計了一片樹葉的投影，使它看起來就像一顆珍珠，《頭戴珍珠的女子》（The Woman with a Pearl）由此得名。

透過這幅畫，彷彿看到了優雅的蒙娜麗莎。在相同的動作下，這幅畫作中的人物更具有少女感。她只是一個普通的少女，獨屬於這個年紀的純真、質樸和靈動卻已經躍然於畫布之上。

 1 眼見為實。 **2** 關注當下。

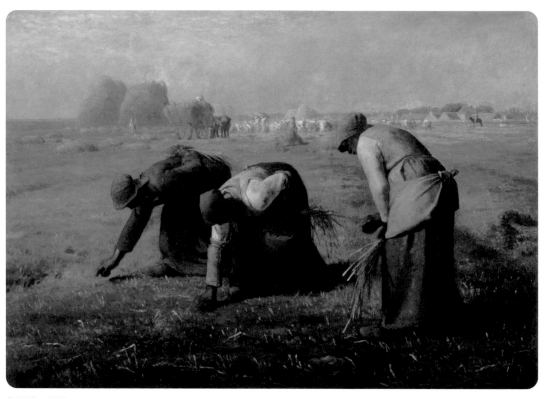

《拾穗》，米勒

　　《拾穗》是一幅十分質樸的畫作，沒有華麗的技巧，沒有誇張的色彩，也沒有戲劇性的場面，僅僅是對三位農婦的直白描繪。她們是最能體現平民生活的角色，身形有些臃腫，衣衫破舊。秋季收穫之後，成熟的麥子已經疊成麥堆，但她們仍然在麥田之中拾取著零散的「漏網之魚」，避免因浪費讓本就貧苦的生活雪上加霜。這就是當時現實生活的寫照。

3 描繪普通人的真實生活。

　　這幅《碎石工》是庫爾貝的重要作品之一，它取材於普通的勞動人民，對藝術創作的題材是一個很大的突破。從庫爾貝開始，藝術開始關注真正的現實生活。這幅畫記錄的是庫爾貝一次在路上親眼看見的情景：烈日下工人們為了生計揮汗如雨地在開採石頭。這把人們從浪漫主義的幻想與學院派的理想化中拉回了現實：這才是真實的生活！畫中兩個為生活奔波的工人形象是何等的真實與深刻——一名老人，一名年輕人，這名老人當年就是從像這名年輕人的年紀開始做石工做到老的，而這名年輕的石工將來也會像這名老石工一樣，搬著石頭慢慢老去。這種沒有未來的現實是多麼殘酷呀！畫面毫不避諱地描述了這一點，充滿對貧苦工人的同情。

《碎石工》，庫爾貝

寫實主義影響了當時的歐洲，也影響了後來印象派奠基人之一的馬奈（Manet），馬奈又深深地影響了莫內（Monet）、塞尚（Cézanne）、梵谷（Van Gogh）等新一代畫家，這種環環相扣，正是藝術中的美妙之處。

奧塞美術館

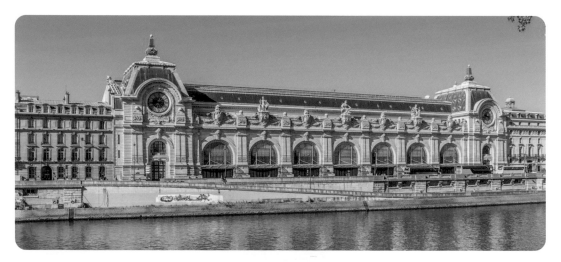

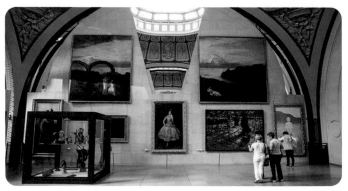

奧塞美術館內部

　　奧塞美術館被稱為「歐洲最美的美術館」，前身是為 1900 年巴黎世博會建造的奧塞火車站，在 20 世紀 70 年代被改建為國家博物館。奧塞美術館坐落在塞納河左岸，與羅浮宮隔河相望，收藏有全球最多的印象派作品，被譽為「印象派的殿堂」。下一章，我們就將走進大名鼎鼎的印象派了。

IMPRESSIONISM

第十章　印象派

CHAPTER 10

觀察與思考

用主觀表現人間色彩

從原始藝術到寫實主義，藝術的「真實」意味著畫得越來越逼真。但是進入 19 世紀，印象派的誕生會給我們帶來一種新的震撼──它完全脫離了古典藝術的造型真實感，只用色彩的微妙組合就創造了人們腦海印象中的另一種真實。至此，人類關於色彩的想像力被完全打開，之後所有藝術創作中的色彩都被徹底影響和改變了。

？ 這兩幅作品有什麼不同？

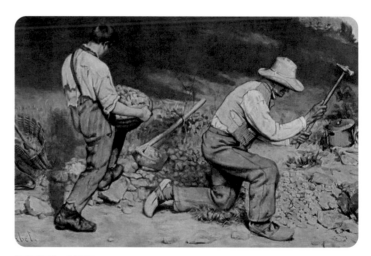

《碎石工》，庫爾貝

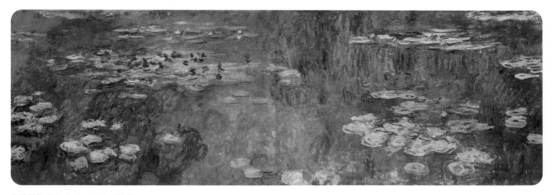

《睡蓮》（Water Lilies），莫內

走進印象派

寫實主義 | **Realism**
西元 1848 年開始

代表作

《碎石工》，庫爾貝

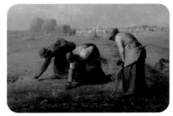

《拾穗》，米勒

印象派 | **Impressionism**
19 世紀 70 年代

代表作

《印象‧日出》
(Impression, Sunrise)，
莫內

《睡蓮》，莫內

瑞士的一位藝術評論家曾說：「莫內的《印象‧日出》讓藝術從觸覺藝術變成了視覺藝術。這是 20 世紀最偉大的變革之一。」什麼是觸覺藝術？我們看到安格爾的繪畫，畫裡所有的東西都有清晰的輪廓和清楚的質感，有一種可以摸到它的感覺。但是莫內的畫你根本無法去摸，畫面裡沒有清晰的輪廓和清楚的質感，全靠顏色來讓你感覺到哪裡是船，哪裡是圍欄，哪裡是光。莫內讓你用色彩本身來瞭解這個世界，改變了大家看待世界的方式，這就是印象派的創新和偉大之處。

欣賞時間軸中展示的印象派代表作，你可以感受到印象派作品帶來的震撼嗎？那種僅僅使用微妙色彩傳達出來的朦朧真實感，可以在你腦中形成又像又不像的奇妙感覺，將色彩的魅力最大限度地釋放出來。印象派的技法直接影響了後來的藝術家，並且拓展了人類關於色彩的想像。

經典作品欣賞

《印象‧日出》

作者｜克勞德‧莫內（Claude Monet）
創作時間｜西元 1872 年
作品類型及大小｜油畫，48cm × 64cm
收藏地點｜瑪摩丹美術館（Musée Marmottan Monet），法國

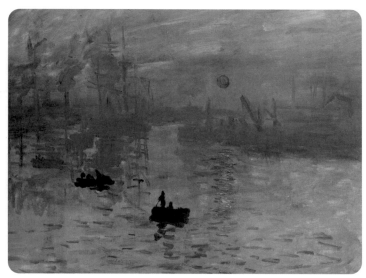
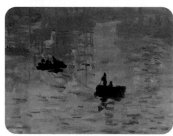

　　莫內的一生可以用「追光」來概括。年輕的莫內在英國看到了透納（Turner）的作品，於是一發不可收拾地踏上了「追光」之路，回到法國和馬奈、雷諾瓦（Renoir）一起寫生，用《印象‧日出》開闢了藝術史上一個嶄新的時代。其實，這幅作品被莫內創作出來的當時非常不受歡迎，畫作名字本身就來源於評論家的嘲諷：「這畫只能給人一種印象。」所以大家就開始把這樣畫得像草稿一樣的畫稱為「印象派」。

　　莫內的老師布丹（Boudin）是一個自由、浪漫的風景畫家，他告訴莫內，畫畫的時候一定要找到自己「最初的印象」，因此這個「最初的印象」就在莫內心中埋下了種子。

　　這幅作品的畫面呈現出一種溫柔氣息，畫中的朝霞不強也不弱，代表著冉冉升起的希望。雖然這幅作品的每個細節都不像真實的事物，卻在腦海裡形成霧濛濛美的印象，並且這種印象會讓人感覺非常深刻──一點也不像但是又特別像，這種矛盾的感覺說不清，但很美好。

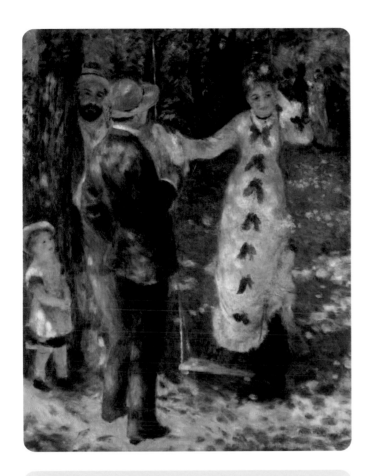

《鞦韆》(The Swing)

作者｜皮埃爾‧奧古斯特‧雷諾瓦（Pierre-Auguste Renoir）
創作時間｜西元 1876 年
作品類型及大小｜油畫，83cm × 66cm
收藏地點｜奧塞美術館，法國

　　這張作品中最重要的元素是光斑。跟莫內不同的是，雷諾瓦用的是「不連貫筆法」，他把每個筆觸都柔和地組織成一個一個的光斑，一塊一塊的，把每個物體上面光的顏色強烈地表達出來，並組織在一起。可以說，他畫的根本不是人的皮膚和衣服，而是皮膚和衣服上的光。他敏銳地抓住了光，這種人物和光斑放在一起的效果帶給觀者一種暖洋洋的幸福感。

藝術配方

① 放棄造型，用主觀色彩表達真實。

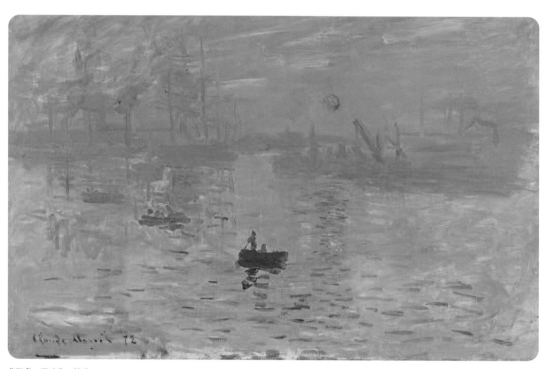

《印象‧日出》，莫內

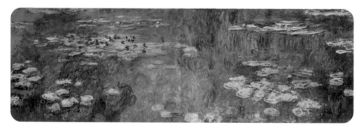

《睡蓮》，莫內

《撐傘的女人》
（Woman with a Parasol），莫內

② 追求瞬間的色彩變化。

莫內不僅每天研究光和色，還設計了管狀顏料和寫生工具箱，影響了後人對色彩的研究。沒有莫內，或許就沒有後來專門用色彩點描畫畫的點彩畫法，螢幕的發明可能也要晚很多年。

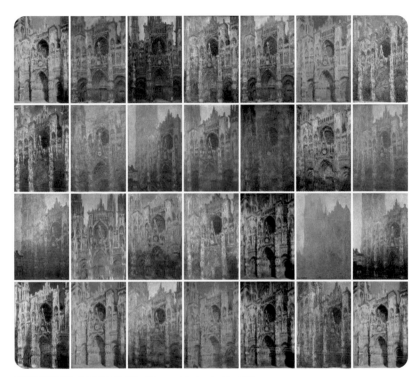

不同光影下的《盧昂大教堂》（Rouen Cathedral），莫內

在印象派出現之前，很多人畫畫都是用很長時間畫一幅作品，而莫內則是用一個月時間畫幾十幅作品。他為了讓自己捕捉到當時最真實的色彩，發明了一種畫法，叫作「連畫」，也就是同時畫很多幅畫。

他把許多畫框同時排在風景面前，每過二十到三十分鐘，光線發生變化的時候，他就畫下一張畫。他每天都在同一時間描繪著相同的作品，是在努力追著光創作的藝術家。

透過運用「連畫」，莫內捕捉了盧昂大教堂一天中不同時刻的光影變化，並一共創作了三十多幅同一主題的作品。

印象派秉承了寫實主義「眼見為實」的理念，開始關注眼睛看到的事物，但不同的是，它更關注眼睛所看到的色彩，捕捉瞬息萬變的光的顏色，逼真的造型和清晰的形狀不再是印象派藝術家追求的目標。

從印象派開始，藝術的視野徹底打開了，越來越多的流派開始誕生並且推陳出新，藝術史將變得更加百花齊放、豐富多彩。

莫內與他的花園

莫內故居——諾曼第園（Clos Normand）

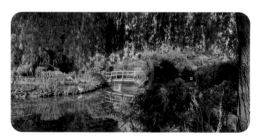

莫內故居——水園（Water Garden）

1890 年，莫內花費兩萬兩千法郎買下了距巴黎七十公里的吉維尼（Giverny）小鎮上的一棟別墅，並大力擴建，打造了一個可以冥想和放鬆的日式花園。1893 年，他又買下鐵路另一側的一塊土地，建成水園。

莫內極愛他的花園，每天在花園中從早畫到晚，畫得不亦樂乎。第一次世界大戰期間，巴黎成了主戰場，鄰居都為躲避飛機大炮的轟炸而逃離了巴黎，只有莫內仍然堅持在他的花園中「追光」。他說：「外面戰火紛飛，我又能做些什麼呢？我只能跟家人在一起，不停地畫畫。」

從住進花園開始，《睡蓮》系列就慢慢地被創作出來。兩百多幅睡蓮，筆觸各不相同，有的蜻蜓點水，有的悲憤潦草，有的瀟灑大器，真實地記錄了莫內後半生的生活狀態和內心世界。晚年的莫內因為用眼過度患上了白內障，眼前好像有髒東西般渾濁一片、模模糊糊。但就像貝多芬在人生最後十年、身體每況愈下時創作出了《命運交響曲》一樣，莫內也是在人生的這個階段，創作了最偉大的巨幅睡蓮，達到了一生中的至高境界。

POST-
IMPRESSIONISM

第十一章 後印象派

CHAPTER 11

觀察與思考

用主觀表現人間色彩

印象派和後印象派雖然聽起來相似，而且看上去都是色彩豐富、筆觸奔放，但其實採用了完全不同的創作理念。更奇特的是，前者到後者的演化以及兩者的衝突，幾乎發生在同一個時間和空間內。

從印象派和後印象派的比較中，我們來思考一下：視覺藝術是如何一步步發展成今天的樣子。

？ 這兩幅作品有什麼不同？

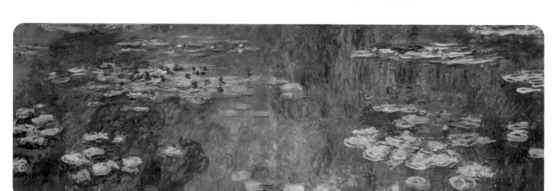

《睡蓮》，莫內

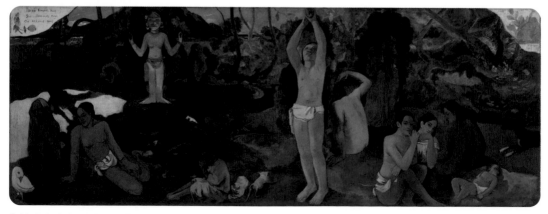

《我們從何處來？我們是什麼？我們往何處去？》（Where Do We Come From? What Are We? Where Are We Going?），高更

走進後印象派

印象派 **Impressionism** 19 世紀 70 年代

代表作

《印象·日出》，莫內

《草地上的午餐》
（Luncheon on the
Grass），馬奈

《睡蓮》，莫內

後印象派 **Post-Impressionism** 19 世紀末

代表作

《蘋果籃》（The Basket of
Apples），塞尚

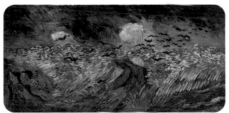

《麥田群鴉》（Wheatfield with Crows），梵谷

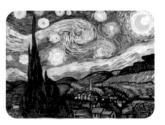

《星夜》（The Starry Night），梵谷

印象派和後印象派的產生有一個共同的背景，就是照相機的誕生。有了照相機，人們再也不需要去畫室，一動不動地坐著來獲得一張自己的肖像畫。如果照相機可以比肖像畫更逼真地描繪一個人，那麼畫家的作用是什麼？完全客觀地描繪自然已經沒有意義，面臨「失業」的畫家們只有依靠自己的主觀思維來尋找新的出路了。

印象派是色彩的主觀，而後印象派是內心的主觀。後印象派畫家反對眼睛看到的真實，而是不斷強調自己內心的真實，試圖透過繪畫把自己的內心呈現給觀者，這就是印象派和後印象派的最大區別。

經典作品欣賞

《蘋果》

作者 | 保羅・塞尚（Paul Cézanne）
創作時間 | 西元 1878 年
作品類型及大小 | 油畫，22.9cm × 33cm
收藏地點 | 劍橋大學菲茨威廉博物館（Fitzwilliam Museum），英國

《蘋果》（Apples）

　　後印象派畫家對於表達內心的真實非常執著，塞尚就是一個典型的例子。他畫了無數的靜物和蘋果，一筆一筆、一塊一塊地刻畫，你似乎感覺到他把蘋果畫成了硬硬的、重重的石頭，凝重、笨拙而粗糙。

　　這就是塞尚和其他藝術家的不同——他似乎畫出了一個物體另外的真實，既不是古典藝術質感和造型上的真實，也不是印象派色彩的真實，而是一種物體沉甸甸地存在於地球上的真實，充滿重量感和空間感。經由這樣的繪畫，塞尚經由視覺的表象，傳達出藝術與心靈碰撞後留在心裡的真實感。

《星夜》

作者｜文森·梵谷（Vincent van Gogh）
創作時間｜西元 1889 年
作品類型及大小｜油畫，73cm × 93cm
收藏地點｜紐約現代藝術博物館（Museum of Modern Art），美國

　　1889 年，梵谷在普羅旺斯聖雷米（St. Remy）的一家精神病院接受治療，其間創作了《星夜》。在這幅著名的作品中，梵谷描繪了天空上彷彿要爆炸的星星和地面上寧靜祥和的小村莊，連接兩者的則是火焰燃燒般的絲柏樹。天空用密集的、深淺不同的藍色短線筆觸繪製，如同大大的漩渦在流動、掙扎、迴旋；月亮和星星的淡黃色光暈也用短線筆觸繪製，呈環狀流動的效果；天空和村莊之間的遠山用純淨的深藍色繪製，線條呈流線型，如海中的波濤一般富有動感；教堂尖尖的塔頂給人一種高大而孤立的感覺。

　　許多人認為，這幅畫中的筆觸和輪廓是梵谷獨特的情感表達方式，融入了他生活中因對抗疾病而產生的跌宕情緒。從這幅作品中，我們能感受到，梵谷的身上也有一種難以想像的執著和壓抑，所以，欣賞後印象派藝術家的作品並不是一件輕鬆的事情。

藝術配方

1 主觀造型。　　**2** 主觀色彩。

《自畫像》（Self-Portrait），梵谷

《割耳朵的自畫像》（Self-portrait with Bandaged Ear and Pipe），梵谷

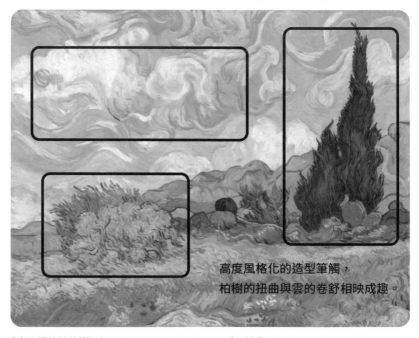

高度風格化的造型筆觸，
柏樹的扭曲與雲的卷舒相映成趣。

《麥田裡的絲柏樹》（Wheat Field with Cypresses），梵谷

③ 再現內心的真實。

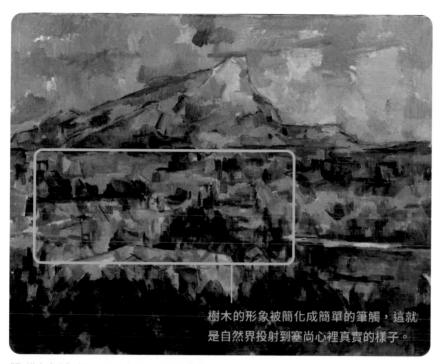

樹木的形象被簡化成簡單的筆觸，這就
是自然界投射到塞尚心裡真實的樣子。

《聖維克多山》（Mont Sainte-Victoire），塞尚

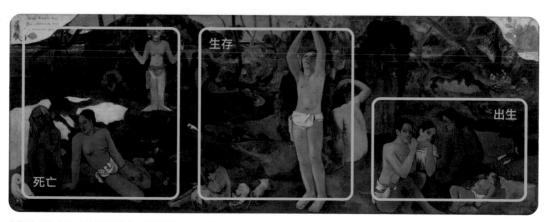

生存

出生

死亡

《我們從何處來？我們是什麼？我們往何處去？》，高更

後印象派畫家的成功不僅因為繪畫本身，還因為他們不屈不撓地與流行藝術對抗的精神。更具體地說，這是一種奮力畫出自己認為正確的繪畫的倔強精神，他們一定要透過表象畫出印在自己心裡的真實感。

太空照片與《星夜》

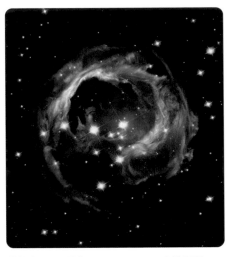

麒麟座 V838 星（V838 Monocerotis）的回光

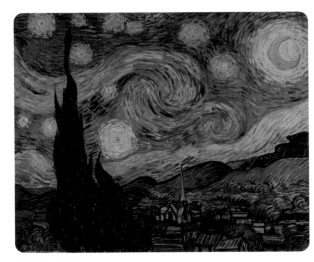

《星夜》，梵谷

2004 年，一張由哈伯太空望遠鏡拍攝的太空照片，因其與梵谷的名作《星夜》異常相似，而被廣泛關注。照片顯示位於麒麟座的一顆距離太陽兩萬光年的紅色變星，因其在 2002 年經歷了一次爆發而被觀測到。

《星夜》中的筆觸流轉與螺旋，與物理上稱為「湍流」的現象神韻相近。科學家推測，梵谷長期處於精神失常狀態，在這樣的狀態下，他的藝術感悟能力和畫面表現能力遠高於常人。

EXPRESSIONISM

第十二章 表現主義

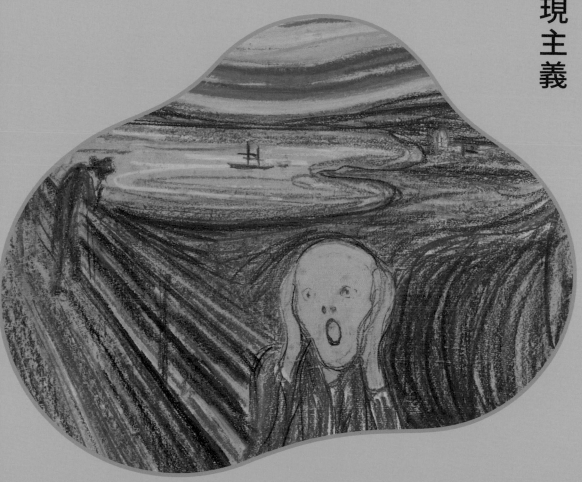

CHAPTER 12

觀察與思考

表達內心的情緒世界

　　表現主義藝術家試圖描繪世界的感覺，而不是它的外觀。他們透過這樣做，以真實性和表現力重振藝術。他們拒絕了往常的主流風格慣例和主題視覺文化，而透過大膽的用色、深刻的內省來探索生命的不同之處和藝術的想像力。

《蘋果籃》，塞尚

《春天的榆樹林》（Elm Forrest in Spring），孟克

> **?** 這兩幅作品有
> 什麼不同？

走進
表現主義

後印象派 Post-Impressionism
19 世紀末

代表作

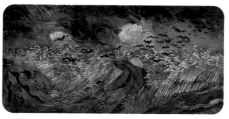

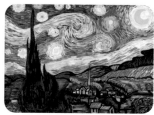

《蘋果籃》，塞尚　　《麥田群鴉》，梵谷　　《星夜》，梵谷

表現主義 Expressionism
19 世紀末 ～ 20 世紀初

代表作

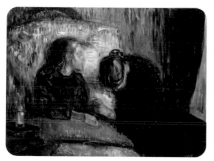

《病童》（The Sick Child），孟克　　《吶喊》（The Scream），孟克

在表現主義畫家的筆下，你可以感受到當時令人壓抑的社會現實，以及人們惶恐不安的情緒。

　　表現主義藝術家更為看重自我，將重點放在了情感的表達上。他們偏愛「孤寂」這類主題，用豐富的藝術語言對其進行描繪，沒有感情的機械模仿是他們所不齒的。在造型上，他們常將所表現物體進行誇張、變形、扭曲的處理，並配合強烈的色彩來傳達內心的情感。

經典作品欣賞

《吶喊》

作者｜愛德華・孟克（Edvard Munch）
創作時間｜西元 1893 年
作品類型及大小｜油畫，91cm × 73.5cm
收藏地點｜倫敦國家美術館（the National Gallery），英國

孟克是表現主義的代表人物，他的畫風和蒙德里安（Mondrian）的冷靜形成了鮮明的對比。雖然繪畫是無聲的藝術，但《吶喊》彷彿是一幅在「發聲」的作品。

孟克定義了我們如何看待自己所處的時代——被焦慮和不確定性所困擾。他使用了強烈的紅色、黃色還有大量的紫色，骷髏般的人物造型張大了眼睛和嘴巴，彷彿在發出恐怖的尖叫，勾畫出極度不安和絕望的氛圍。這就是表現主義的力量——透過筆觸、痕跡、色彩和各種工具的使用，藉由誇張和變形的表現形式，強烈地表達出畫家的自身感受。《吶喊》由此成為現代藝術中最著名的表達焦慮和疏離感的作品。

《吶喊》共有四個版本，孟克透過這種創作啟發後來的表現主義畫家。
他的藝術忠實地記錄了他人生中有關憂鬱、疾病、嫉妒和慾望的經歷。

《病童》

作者 | 愛德華・孟克
創作時間 | 西元 1886 年
作品類型及大小 | 油畫，119.5cm × 118.5cm
收藏地點 | 奧斯陸國家美術館（the National Gallery of Norway），挪威

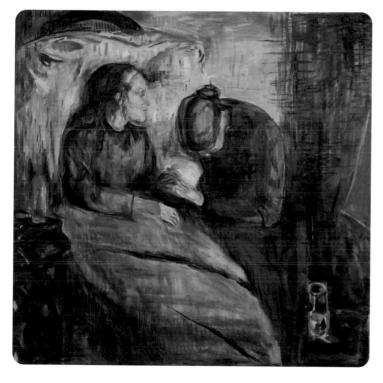

孟克用幾近瘋狂的宣洩方式把情感留在繪畫中。《病童》的創作起因，是他最喜歡的姊姊童年時因患肺結核而病故，孟克因為這件事受到了很大的刺激。作畫時，他在畫布上塗上厚厚的顏料，然後又刮掉，再用刮刀、畫筆柄和鉛筆頭反覆塗抹，透過不斷重複的塗抹、刮掉，來尋找他記憶裡姊姊的模樣，他想畫出姊姊那幾近透明的蒼白皮膚和渾身顫抖的虛弱感。

藝術配方

1 形狀的誇張和扭曲。

2 色彩心理學與情緒的結合。

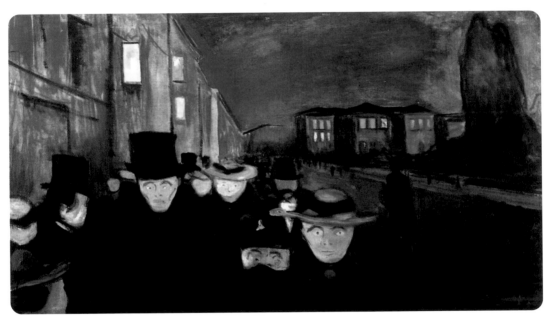

《卡爾·約翰大街的夜晚》
（Evening On Karl Johan Street），孟克

誇張、模糊、變形的輪廓

 3 材料質感與情緒的誇張組合。 **4** 內心的真實。

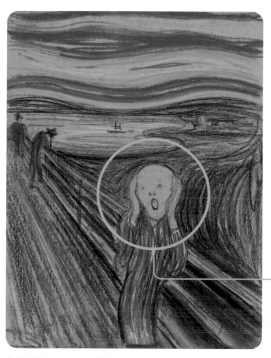

《吶喊》（1895 年粉彩版）

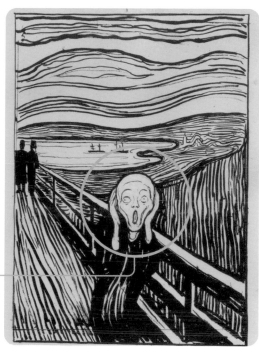

《吶喊》（1895 年版畫版）

運用繪畫材料的質感來呈現誇張的表情

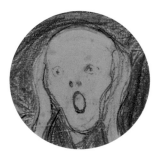

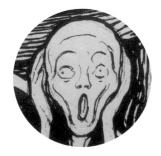

色彩心理學將色彩作為行為的決定因素，它描述了顏色如何影響我們生活的方方面面。不同的色彩可以激發人們不同的情緒，哪怕只是飽和度的變化，也可以產生不同的效果。

每個人對於色彩的反應都有區別，這是貫穿於我們的日常生活及文化經驗之中。例如，在美國，黃色常與太陽聯繫在一起，因此被認為是令人愉快和明亮的；然而在法國，黃色被認為會引起嫉妒和背叛的情緒，甚至在 10 世紀時，罪犯的家也會被塗上黃色。

色彩心理學 —— 紅色

暖色的心理效應——紅

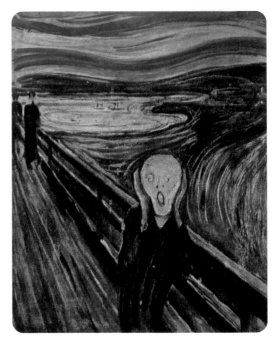

紅色可以表現出許多不同的情感。它充滿活力，也傾向於激發激情，既可以代表攻擊性的、憤怒的感覺，也可以代表愛和舒適的感覺。

孟克以對心理主題的探索而聞名，他於 1893 年繪製的標誌性畫作《吶喊》使用了大量紅色色調，旨在引起一種壓倒性的不確定。它再現了孟克和朋友們散步時的場景，他說「空氣變成了血」，並透過紅色和橙色的陰影，展示了他感受到的強烈焦慮。

FAUVISM

第十三章　野獸派

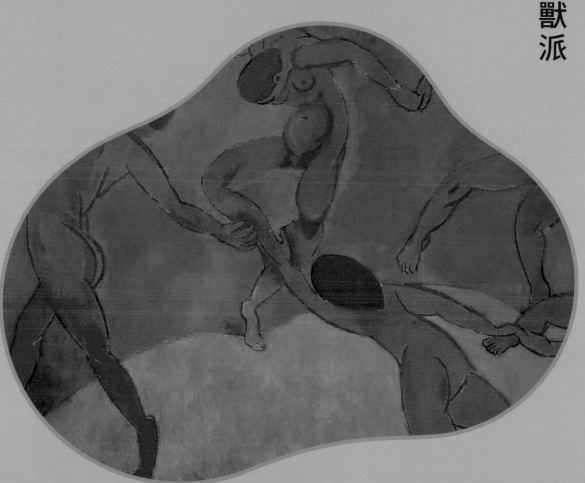

CHAPTER 13

觀察與思考

強烈對比創新色彩和諧

「野獸派」這個詞會讓你聯想到什麼風格的藝術作品呢？是很瘋狂嗎？是畫野獸嗎？其實「野獸派」本來是一種諷刺，因為，被認為是這一派最主要畫家的馬諦斯的作品在展覽的時候，恰好和文藝復興時期著名雕刻家多那太羅的作品《大衛像》放在了一起，於是第二天，整個巴黎的報紙就抨擊說「經典的唐那太羅被野獸包圍了」。創作這些「野獸」的畫家們對此欣然接受。就這樣，歷史上又多了一個偉大的藝術流派——野獸派。

? 這兩幅作品有什麼不同？

《吶喊》，孟克

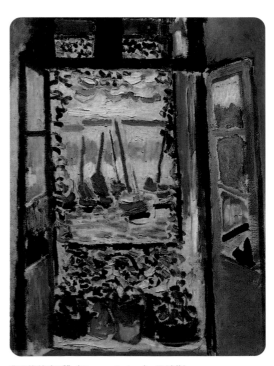

《開著的窗戶》（Open window），馬諦斯

走進
野獸派

表現主義 | **Expressionism** 19 世紀末 ～ 20 世紀初

代表作

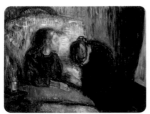

《病童》，孟克

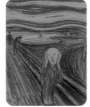

《吶喊》，孟克

野獸派 | **Fauvism** 西元 1898 年～ 1908 年

代表作

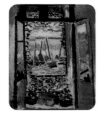

《開著的窗戶》，
馬諦斯

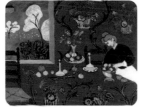

《紅色的和諧》（Harmony in Red），馬諦斯

在第十一章中，梵谷用藍色和黃色的對比畫出了《星夜》，這種用強烈的色彩對比來表達內心的畫法，也延續到了馬諦斯的作品中。

　　從 20 世紀初開始，西方相繼湧現出一批前衛的藝術派別，而野獸派是其中最早出現的派別之一。野獸派藝術家堅持後印象派繪畫的特點，力求更主觀、更強烈的藝術表現形式。他們融合了東西方和非洲藝術的表現手法，注重在畫作中營造一種有別於西方古典繪畫的樸素意境，並有明顯的寫意傾向。然而野獸派存在的時間較短，一些藝術家早年間曾是野獸派的成員，後來有了不同的藝術目標，並在各自的道路上繼續探索著。

　　馬諦斯是野獸派的代表人物之一，他拋棄了明暗和光影，用非常概括的平面造型和強烈的對比色，來表達主觀感受，黃色、綠色、紅色都是馬諦斯常用的顏色。在當時的法國，人們急需在審美上更有創意和顛覆傳統的藝術作品，因此馬諦斯的作品被很多畫商爭相高價購買，紅遍了巴黎。

經典作品欣賞

《紅色的和諧》

作者｜亨利‧馬諦斯（Henri Matisse）
創作時間｜西元 1908 年
作品類型及大小｜油畫，180cm × 220cm
收藏地點｜艾爾米塔什博物館（Hermitage Museum），俄羅斯

　　這幅作品最初被命名為《藍色的和諧》，但馬諦斯對完成的效果並不滿意，所以就用自己喜歡的紅色把畫面重新塗抹了一遍。

　　畫面描繪的是馬諦斯位於巴黎的畫室，透過畫室的窗戶能夠俯瞰修道院的花園。華麗的覆盆子、紅藍色的織物以充滿活力的、扭曲的樣式從牆上蔓延下來，與桌布上的圖案融為一體，非常巧妙地模糊了牆壁、桌面和屋內空間的立體感。馬諦斯稱這幅畫為一塊「裝飾板」，可見他對作品的平面性和裝飾性感到驕傲。

在這幅城市風景畫中，安德烈‧德蘭把倫敦慣常的灰色天空渲染成了富有戲劇性的色彩。1905 年夏天，他在法國科利烏爾（Collioure）與年長的亨利‧馬諦斯一起作畫時，便開始運用這種明亮的野獸派色調。

這兩位藝術家在那裡創作了理念激進的油畫作品——這些畫中的景物沒有陰影，運用的是想像中無拘無束的色彩。

藝術配方

1 強烈的對比色。　　**2** 清晰勾勒的邊緣線。

《黃衣宮女》（Yellow Odalisque），馬諦斯

《安德烈·德蘭》（André Derain），馬諦斯

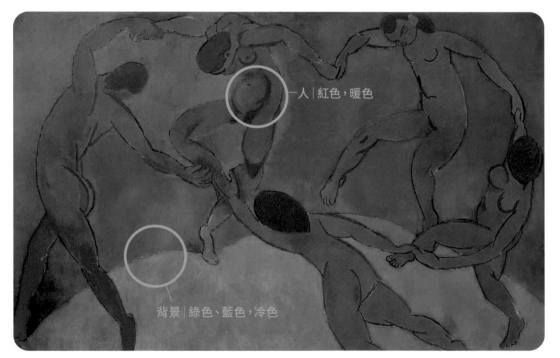

一人｜紅色，暖色

背景｜綠色、藍色，冷色

《舞蹈》（The Dance），馬諦斯

③ 破壞傳統的色彩關係，重建新的色彩和諧。

《鸚鵡和美人魚》
（La Perruche et La Sirene），
馬諦斯

黃色對藍色，紅色對綠色。

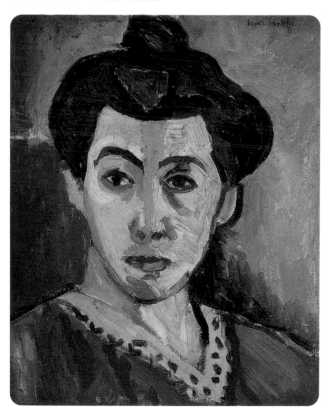

《綠色條紋的馬諦斯夫人》（Portrait of Madame Matisse with Green Stripe），馬諦斯

《戴帽子的婦人》（Woman with a Hat），馬諦斯

《開著的窗戶》，馬諦斯

鮮豔濃重的色彩是野獸派的畫家格外喜愛的,他們在繪畫時不拘小節,甚至從顏料管直接擠出顏料使用,以達到震撼的畫面效果。野獸派為後續很多藝術家打開了大膽使用色彩的可能性。

Tips

馬諦斯小檔案

《亨利·馬諦斯》
Henri Matisse

個人簡介 |
◎ 1869 年 12 月 31 日出生於法國北部的勒卡托康布雷西
　（Le Cateau-Cambrésis）
◎ 1954 年 11 月 3 日於法國尼斯（Nice）去世

流派 |
野獸派、現代主義

馬諦斯 1887 年在巴黎學習法律並通過了司法考試,之後還擔任過法院行政官。馬諦斯的父親非常希望他接管家族的穀物生意,但他並不感興趣。

馬諦斯在二十一歲時才開始畫畫,當時他正在從闌尾炎手術後康復,有大量的空閒時間。為了不讓他太無聊,母親給他買了各種繪畫需要的材料。等完全康復後,馬諦斯就下定決心要成為一名藝術家,這一選擇讓他的父親很不高興。

馬諦斯與畢卡索（Picasso）的故事始於葛楚·史坦（Gertrude Stein）的沙龍。史坦支持他們兩人的事業,促成了他們的會面。但他們都認為在繪畫上自己是最厲害的,可是又明顯地在偷偷「學習」對方。

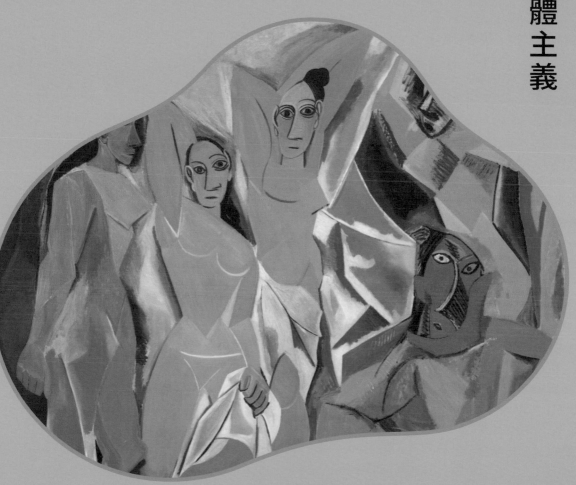

CUBISM

第十四章　立體主義

CHAPTER 14

觀察
與思考

強烈對比創新色彩和諧

我們一般把 20 世紀前半段的藝術統稱為「現代主義」。「現代主義」可不是一個流派，它包含了 20 世紀前半段湧現的所有流派，包括野獸派、立體主義、超現實主義、表現主義、幾何主義、達達主義等等。這個時期的藝術可謂五花八門，十分精彩。

從這個時期開始，很多人覺得慢慢開始看不懂了。好像藝術的各種可能性都被試了一遍，那藝術的未來又要向何處去呢？藝術要服務於誰呢？藝術一定是美的嗎？帶著這些問題，藝術的「潘朵拉盒子」打開了，各種各樣的流派和風格在 20 世紀蜂擁而至。

《紅色的和諧》，馬諦斯

> **?** 這兩幅作品有什麼不同？

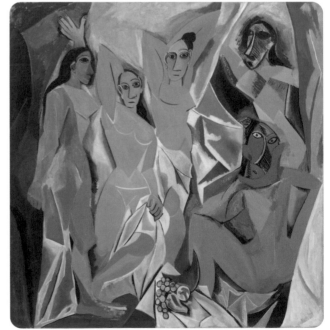

《亞維農的少女》（Les Demoiselles d'Avignon），畢卡索

走進
立體主義

野獸派 | Fauvism
西元 1898 年～1908 年

代表作

《開著的窗戶》，
馬諦斯

《紅色的和諧》，馬諦斯

立體主義 | Cubism
西元 1907 年開始

代表作

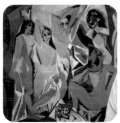

《葡萄牙人》
(Le Portugais)，
布拉克 (Braque)

《亞維農的少女》，畢卡索

《戴綠帽子的女人》
(Donna con cappello verde)，
畢卡索

!

立體主義於 1908 年始於法國，是西方現代藝術史上一個重要的流派。立體主義的主要特點是摒棄單一的視角，並結合形式的簡化，從多個不同的視角來表現破碎的主體。

常觀看一個物體的時候，一般我們只看到它的正面，沒有看到側面或背面。立體主義畫家認為，只呈現物體的一面，並不算呈現了本質的真實。於是像畢卡索這樣的畫家，就對一個物體進行各個角度的觀看，然後把他認為最重要的角度都呈現在你的眼前，並進行各個角度的組合。他不一定追求組合後的美感，但力求把他眼中的「真實感」呈現到你眼前。

經典作品欣賞

《亞維農的少女》

作者｜巴勃羅・畢卡索（Pablo Picasso）
創作時間｜西元 1907 年
作品類型及大小｜油畫，243.9cm × 233.7cm
收藏地點｜紐約現代藝術博物館，美國

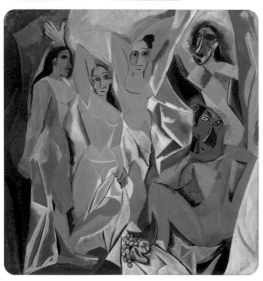

看到這幅作品，你是不是覺得畫中的人物很奇怪？有的人眼睛和鼻子竟長在後腦勺上，這是怎麼回事呢？

從文藝復興早期的「一點透視法」發明後，百年來的畫家都在這個框架下作畫。哪怕印象派再顛覆傳統，也沒有顛覆「一點透視」的原則。但畢卡索卻大膽地顛覆了！這就是《亞維農的少女》看起來如此奇怪的原因。

在此之前，畢卡索一直在苦苦探索一種新的繪畫方式，直到有一天，他看到塞尚在其晚期作品中，為了把物體呈現得更加真實，甚至把同一個角度下看不到的形體與表面關係都畫出來了，畢卡索大為震撼，走上了探索立體主義的道路，於是偉大的作品《亞維農的少女》誕生了。從畫面表現上，還可以看出非洲木雕的影響，因為那段時間，畢卡索痴迷於收集非洲木雕。

《亞維農的少女》被認為是 20 世紀最重要的畫作之一，因它的視角和內容太過不尋常，這幅作品直到 1916 年才進行公開展出。

布拉克工作室系列的作品通常都包含一隻大鳥的身影，它伸展著翅膀，似乎在空間中翱翔。這隻大鳥的形象，實際上來自布拉克工作室裡一幅油畫。它作為護身符和守護者，注視著布拉克和他的精神領地，並賦予他的藝術活力。

《**工作室五**》(Studio V)

作者｜喬治‧布拉克 (Georges Braque)
創作時間｜西元 1949 年～1950 年
作品類型及大小｜油畫，147cm × 176.5cm
收藏地點｜紐約現代藝術博物館，美國

布拉克開創了全新的立體主義繪畫法，他另闢蹊徑，將字母與繪畫相結合，利用沙子和顏料的奇妙搭配，加以貼畫的方法，讓畫面層次豐富、質感飽滿。在工作室系列的作品中，布拉克引入了富有表現力、閃爍的光線元素，許多作品都包含束狀、條狀的光線和多彩的結狀筆觸，以及碎片般的純色應用。這些效果結合在一起，彷彿創造了一個五彩斑斕的視覺幻境。這些用顏料描繪出來的光，讓人們擁有了非凡的視覺體驗。

藝術
配方

1 追求內心的真實。

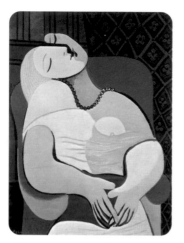

《夢》（The Dream），畢卡索

《哭泣的女人》（Weeping Woman），
畢卡索

《熟睡的年輕女人》（Jeune Fille Endormie），畢卡索

② 物體各個角度的組合。

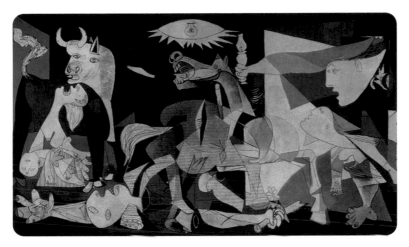

《格爾尼卡》（Guernica），畢卡索

《一個女人的半身像，多拉·瑪爾》（Buste de femme, Dora Maar），畢卡索

將不同的視角在一個平面內進行融合

《撐著手休息的婦女》（Femme assise accoudée），畢卡索

立體主義的藝術作品，強調畫布的二度空間性質，而不是創造深度的錯覺。透過將物體分解成不同的平面，立體主義藝術家在同一時間、同一空間中展示了物體不同的視角，從而暗示了物體的三度空間形態，同時也指出了畫布的二度平面性。

《科學與慈悲》
（Science and Charity），
畢卡索

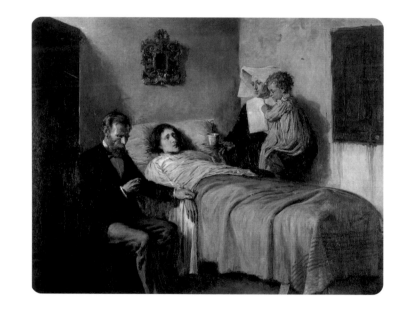

畢卡索的成長與探索

畢卡索的繪畫天賦在他小的時候就初露端倪。他十五歲時參加沙龍展的作品《科學與慈悲》，你能從中看到他完整的構思和嚴謹的造型。可以說，「畫得像」對天才型選手畢卡索來說，並不是一件難事。

長大後，畢卡索來到法國，經歷了痛苦的藍色時期和有了愛情的粉色時期，但他仍然沒有找到屬於自己的藝術道路，直到他從塞尚的晚期作品中獲得靈感，走上了立體主義的道路。

畢卡索關於藝術真實性的探索，對此後的藝術家產生了深遠的影響。從 20 世紀開始，藝術家們對自己心中的「真實」有了各種各樣的定義，也為了追求各自的真實而努力不懈。如果你看不懂 20 世紀的現代藝術，不妨停下腳步，沉下心來，用心與藝術家和他們的作品對話吧。

GEOMETRIC

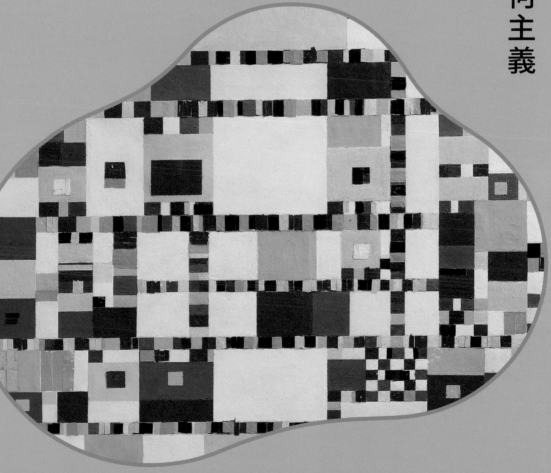

CHAPTER 15

觀察與思考

點線面的新世界

幾何主義的代表畫家是蒙德里安。透過之前的瞭解，你可能會覺得畢卡索、馬諦斯已經夠獨特了，把繪畫顛覆得「面目全非」，但看了蒙德里安的作品，你可能會更加疑惑：畫面中全是格子，橫平豎直的，難道這也是藝術？

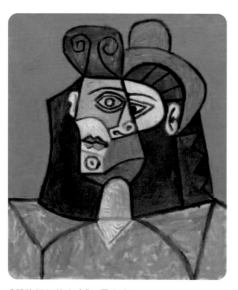

《戴綠帽子的女人》，畢卡索

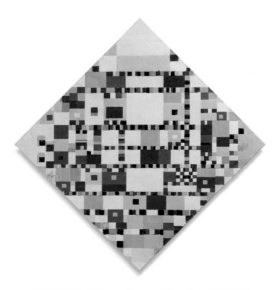

《勝利之舞》（Victory Boogie Woogie），蒙德里安

？ 這兩幅作品有什麼不同？

你讀過柏拉圖的《理想國》（Republic）嗎？這是一本藉助故事討論理想世界的哲學著作。在蒙德里安的成長經歷中，他曾受到了新柏拉圖主義的影響，開始透過繪畫來尋找理想世界的寧靜、永恆、和諧之感。

走進幾何主義

立體主義　Cubism
西元 1907 年開始

代表作

《葡萄牙人》，
布拉克

《亞維農的少女》，畢卡索

《戴綠帽子的女人》，
畢卡索

幾何主義　Geometric
西元 1915 年開始

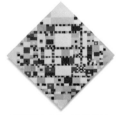

《灰色的樹》（Gray Tree），
蒙德里安

《勝利之舞》，蒙德里安

20 世紀初，新的抽象風格藝術開始流行於歐洲的藝術家之中，幾何主義是在荷蘭產生的抽象風格藝術中的一類，以純樸抽象為核心。幾何主義畫家筆下的一切，都漸漸簡化為筆直的縱向或橫向線條及長方形色塊，其作品中紅、黃、藍、白、黑等顏色，以及直線和方形的運用都極為經典。

幾何主義的代表畫家蒙德里安追求安靜、平衡和永恆的幾何主義風格，他影響了後來的很多藝術家。他們都使用著幾何形狀這樣的繪畫語言，彷彿幾何形狀已經是世界本質的代名詞一般。

經典作品欣賞

《海堤與海·構成十號》

作者｜皮特·蒙德里安（Piet Mondrian）
創作時間｜西元 1915 年
作品類型及大小｜油畫，85.1cm × 108.3cm
收藏地點｜庫勒穆勒美術館（Kröller-Müller Museum），荷蘭

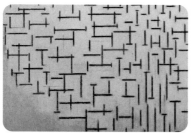

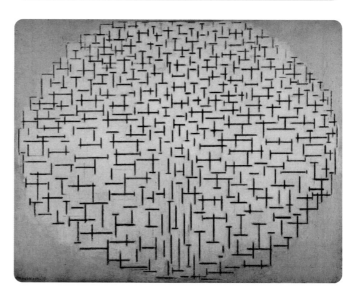

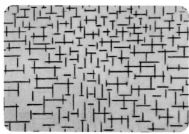

在蒙德里安的繪畫中，他摒棄了所有外在的細節和具象化的事物，抽離出事物的本質作為創作關鍵。那在繪畫中，什麼是事物的本質呢？蒙德里安認為，所有事物最基本的結構就是橫線和豎線，它們不斷延伸，構成了世間萬物。

這幅著名的《海堤與海·構成十號》（Composition No. 10: Pier and Ocean）是蒙德里安開始嘗試「格子畫」的雛形，標誌著他朝純粹抽象的方向邁出了決定性的一步。畫面中是蒙德里安心中大海的樣子，圓形的背景上，黑色的十字展現了陽光閃爍的情景。

透過線條交替和長度變化所創造的節奏，蒙德里安描繪出一種不對稱的平衡和海浪的脈動。有畫家在評論這幅作品時寫道：「從精神層面上講，這部作品比蒙德里安其他的作品更重要。畫面中瀰漫著平靜和諧的氣息，表達了對和平與靈魂安息的印象。」自此，蒙德里安開始將他看到的自然，轉化為一種純粹的抽象語言。

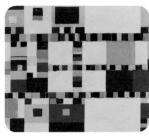

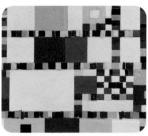

《勝利之舞》

作者｜皮特·蒙德里安

創作時間｜西元 1942～1944 年

作品類型及大小｜油畫，127cm × 127cm

收藏地點｜海牙市立博物館（Hague Municipal Museum），荷蘭

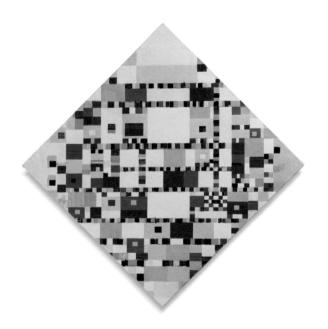

　　蒙德里安的一生經歷了兩次世界大戰，這幅《勝利之舞》是他為期待第二次世界大戰勝利而畫的，也是他人生的最後一幅作品。據說紐約夜晚的燈光和爵士樂給了畫家巨大的啟示，許多評論家在這幅畫中看到了紐約的倒影，看到了由鋼筋水泥和摩天大樓組成的都市，看到了橫平豎直的街道以及充斥其中的擁擠與忙碌。

　　蒙德里安認為，生活在 20 世紀的人們雖然物質上極為豐富，但周遭世界卻是動盪不安。他預感到時代的變化將給人們內心帶來焦慮和不安，具象繪畫雖然美好，卻不再是人們需要的審美形式了，只有這種回歸精神的畫面，才能給人們帶來以不變應萬變的生存信念。

藝術配方

 1 追求安靜。　　 **2** 平衡。

整幅畫面平衡卻不呆板，改變其中的任何一條線，或是替換了任何顏色，平衡恐怕都不復存在了。

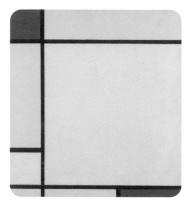

《紅黃藍的構成》（Composition with Red, Blue, and Yellow），蒙德里安

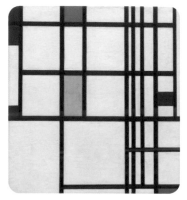

《紅黃藍的構成》（Composition in Red, Blue, and Yellow. 1937-42），蒙德里安

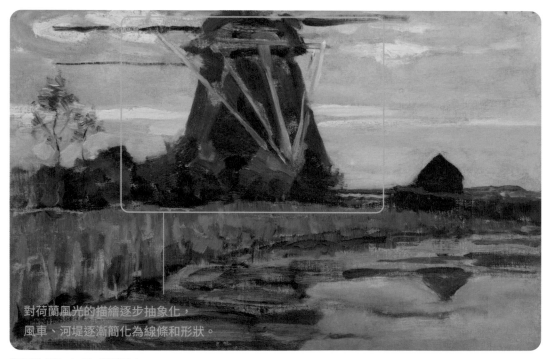

對荷蘭風光的描繪逐步抽象化，風車、河堤逐漸簡化為線條和形狀。

《風車》（Windmill），蒙德里安

❸ 永恆的精神世界。

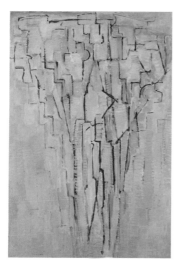

《樹一號》（The Tree A），蒙德里安

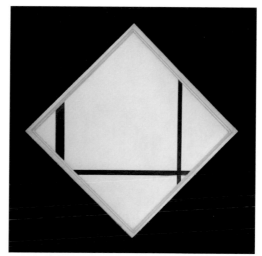

《構成一號》（Fox Trot A），蒙德里安

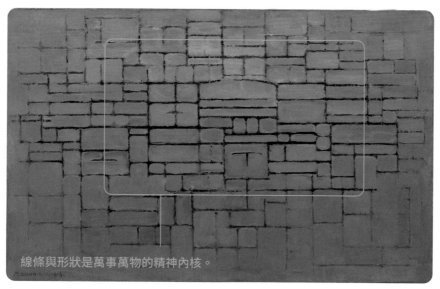

線條與形狀是萬事萬物的精神內核。

《第五幅構圖》（Composition No. V），蒙德里安

蒙德里安從根本上簡化了繪畫元素，以反映他眼中有形世界的精神秩序為目標，在畫布中創造了一種清晰、普世、簡潔的審美語言。在他的畫作中，蒙德里安將繪畫主體從形象簡化為線條和矩形，將色彩簡化為基本色，將一切對傳統及經典的引述和借用全部摒棄，逐步走向純粹的抽象。

蒙德里安作品
在建築和設計中的運用

蒙德里安因為它獨特的「紅、黃、藍」繪畫聞名於世，他的抽象風格也對後來的建築界和設計界產生了深遠的影響。

蒙德里安風格的設計作品

俄羅斯聖彼得堡的一處建築

SURREALISM

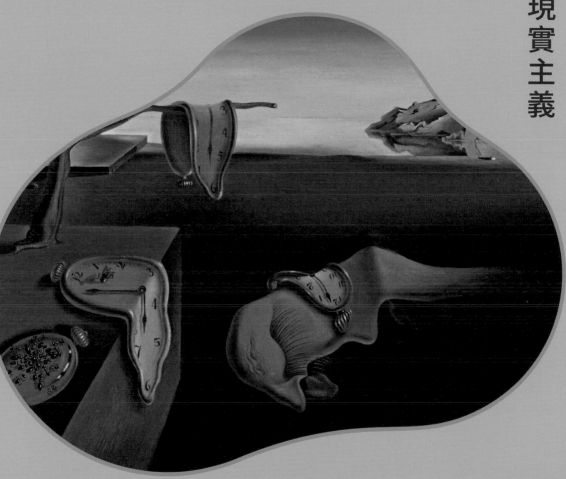

第十六章　超現實主義

CHAPTER 16

夢與真實的交織

　　下面要介紹的是近代藝術史上影響力最大的流派——超現實主義。超現實主義藝術家用自由、隨性的方式表達夢境與想像,那些變形、扭曲的線條和形象是如此難以捉摸,卻又如此令人著迷。

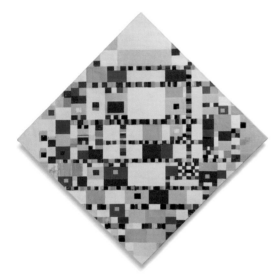

《勝利之舞》,蒙德里安

《熟悉的世界》(The Familiar World),馬格利特

? 這兩幅作品有什麼不同?

走進超現實主義

幾何主義 **Geometric**
西元 1915 年開始

代表作

《灰色的樹》,蒙德里安

《勝利之舞》,蒙德里安

超現實主義 **Surrealism**
西元 1920 年開始

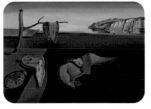

《永恆的記憶》(The Persistence of Memory),達利

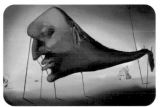

《睡眠》(The Sleep),達利

> 超現實主義突破了人類慣常認知的「經驗」和「體驗」層面,從而進入精神上的「超驗」、「先驗」層面。

薩爾瓦多·達利
Salvador Dali

西班牙超現實主義畫家和版畫家,享有「當代藝術魔法大師」的盛譽。與畢卡索、馬諦斯一起被認為是 20 世紀最具代表性的畫家。

「現實」就像是超現實主義畫家想要推倒和突破的一面牆,他們想要證明,未必現實看到才是真實的,人的本能、潛意識,甚至夢境也是一種真實。這種嶄新的「現實觀」和「真實觀」改變了畫家的思想,從而讓藝術創作走入了一個新的時代。

經典作品欣賞

《永恆的記憶》

作者｜薩爾瓦多·達利
創作時間｜西元 1931 年
作品類型及大小｜油畫，24cm × 33cm
收藏地點｜紐約現代藝術博物館，美國

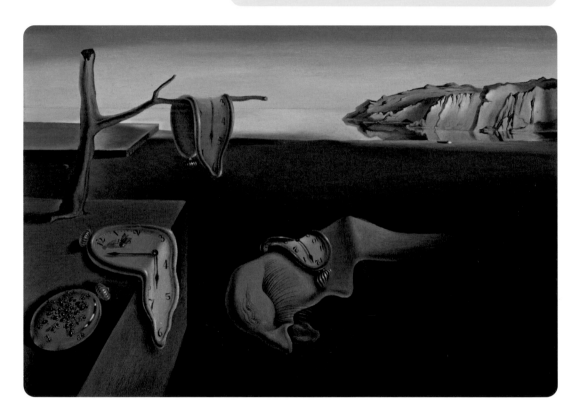

　　奧地利心理學家佛洛伊德說，「本我」部分也叫潛意識，人只有在做夢的時候才可能會出現潛意識的景象。達利以此作為自己創作的啟發，把生活中的真實和夢境中的部分進行了嫁接與融合，從而創造出屬於他的超現實主義風格。

　　在《永恆的記憶》這幅作品中，鐘錶、樹枝和山等是和現實有關的事物，是畫家的「自我」部分，靠理性和繪畫技術完成；而我們在畫裡看到的融化的時間，以及變質、腐蝕的氣息，則是靠想像完成的部分，是畫家的「本我」部分。

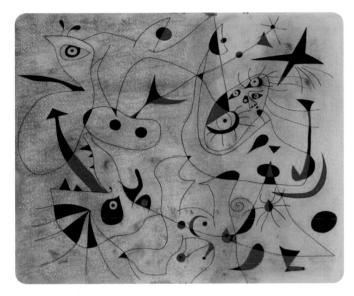

《晨星》

作者｜胡安・米羅（Joan Miró）
創作時間｜西元 1940 年
作品類型及大小｜水粉，30cm × 46cm
收藏地點｜蒙特羅奇米羅美術館（Fundació Mas Miró），西班牙

　　看過《永恆的記憶》，你是不是覺得細節描繪得十分細緻，而整體畫面透出了幾分怪誕之感？這是很多超現實主義畫家喜歡用的方法，但並不是唯一的方法，比如西班牙畫家米羅的這幅作品《晨星》（Morning star），就是從另外一種角度呈現「超現實」。

　　有人說，米羅的畫風就像兒童繪畫，充滿簡略的線條、形狀以及基礎的顏色。但細細觀察，那些圖案像不像孩子在牆上亂塗亂畫的原始形狀，像不像原始人類在岩石上刻下的標記呢？從這個角度看，畫作的內容是不是非常「超現實」呢？好像米羅的作品能把觀眾帶進一個多姿多彩的夢幻世界！

　　米羅曾說：「和色彩一樣，我的人物也經歷了同樣的簡化的過程。由於被簡化了，它們和全部細節得以再現的情況相比，看起來更加人性化，也更加具有生命力。」

Art Recipe

藝術配方

1 使用現實。

縮小的床、放大的梳子彷彿具有了獨立性，也許梳子是去往天空之境的梯子？

《個人價值觀》（Personal values），馬格利特

如果這是一幅關於夢境的畫作，這個山洞會是藝術家腦中的想法嗎？

《虛假的鏡子》（The False Mirror），馬格利特

《大約會》（Les Grands Rendez-Vous），馬格利特

136　CHAPTER 16

② 用夢境來表達意識和潛意識的真實。

比例反常，並且不是正常環境中會出現的物體

《肩上置放兩塊羊排的卡拉肖像》
（Portrait of Gala with Two Lamb Chops in Equilibrium uponHer Shoulder），達利

《菲格拉斯窗邊的女子》（Girl from Figueres），達利

《海星》（The Starfish），達利

什麼是藝術中的「真實」？到了超現實主義畫家這裡，這個問題又有了新的答案。

達利認為，只有把一個人的「意識」和「潛意識」都表現出來，才是「真實」，至此人類對「真實」的認知又有了新的角度。超現實主義影響了同時期的很多藝術家（畢卡索就經常把夢境的內容放到自己的畫面中），同時也大大地啟發了之後藝術家的探索。

賀內·馬格利特（René Magritte）的超現實主義繪畫

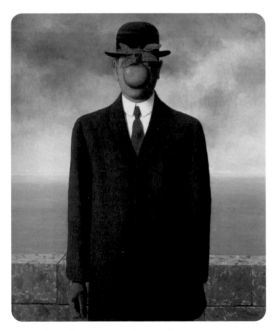

賀內·馬格利特（1898—1967 年）是比利時著名的超現實主義畫家。他年輕時曾經在比利時步兵部隊服役，後來在壁紙工廠擔任繪圖人員，直到 1926 年才開始全職繪畫。他的很多作品充滿著神祕的符號學意味。

《人子》（The Son of Man），馬格利特　　　　賀內·馬格利特

例如《人子》這幅作品中，那個戴著老式圓頂禮帽、穿著黑大衣的男人就是畫家本人，他大部分的臉都被一個綠色的蘋果所遮擋。為什麼是一個蘋果呢？我們都知道亞當和夏娃的故事，蘋果是來自大自然的饋贈，而背後有著我們無法探尋的隱祕。藉由這樣的方式，畫家表達了對於「可見與不可見之間的較量」的更多思考。

APPENDIX

主編	龍念南
編著	Color 爽
封面設計	白日設計
內頁設計	白日設計
編輯	溫智儀
校對	吳小微
企畫執編	葛雅茜
行銷企劃	王綬晨、邱紹溢、蔡佳妘
總編輯	葛雅茜
發行人	蘇拾平

出版	原點出版 Uni-Books
	Facebook: Uni-Books 原點出版
	Email: uni-books@andbooks.com.tw

發行	台北市 105 松山區復興北路 333 號 11 樓之 4
	電話：02-2718-2001 傳真：02-2719-1308
	大雁文化事業股份有限公司
	台北市 105 松山區復興北路 333 號 11 樓之 4
	24 小時傳真服務 （02）2718-1258
	讀者服務信箱 Email: andbooks@andbooks.com.tw
	劃撥帳號：19983379
	戶名：大雁文化事業股份有限公司

初版一刷	2023 年 6 月
定價	440 元
ISBN	978-626-7084-98-4（平裝）
	978-626-7084-93-9（EPUB）

西洋
美術欣賞
Art history with a formula
有配方

大雁出版基地官網：
www.andbooks.com.tw

國家圖書館出版品預行編目（CIP）資料

西洋美術欣賞，有配方／龍念南，Color 爽著
初版　臺北市　原點出版　大雁文化事業股份有限公司發行
2023.6　144面；17×23公分　ISBN 978-626-7084-98-4（平裝）
1.CST：西洋畫　2.CST：藝術欣賞　3.CST：美術史

909.4　112006316

圖書許可發行核准字號｜文化部部版臺陸字第 112052 號
出版說明｜本書係由簡體版圖書《有配方的西方藝術史》（編著：龍念南、
Color 爽），以正體字重製發行。